HISTORY AND CULTURE OF THE FIRE MAKER

田家青·著

打火的歷史和文化

火

取火

打火的歷史和文化

田家青 著

HISTORY AND CULTURE
OF
THE FIRE MAKER

序言

田家青君向我出示他蒐藏的過去中外打火器圖冊《取火——打火的歷史與文化》，諸多藏品為我前所未見，實為大開眼界。

「人猿相揖別」，起決定作用的是人不僅會使用工具，而且會製造工具。原始人群初懂用火，應取於自然界，常被推測是觀察雷火引燃的林火，因而取得了「火種」。我們認識生活在中國大陸的原始人群初懂用火的最早的證據，是源於發掘周口店猿人洞時，發現的用火以後遺留的灰燼遺存。但是還弄不清原始人群何時懂得用自己製造的工具製造出火來。古人更不了解這一點，所以無論中外，古人都各有自己民族的神話傳說。

手頭有可用於取火的工具，就可以製造出火來，才是真正懂得用火的標誌。火對於人類文明的貢獻，決不只是給予人類以熟食，也不只是生活上炊食、取暖和照明。它影響著人類文明的進程。從舊石器時代演進到新石器時代的標誌是陶器的製造和應用，而製陶離不開窯火。由石器時代演進到青銅時代，冶鑄青銅器又離不開煉爐的爐火。由青銅時代演進到鐵器時代，又是離不開冶鐵煉鋼的爐火。甚至步入工業化的初期，蒸汽機帶動的車、船，仍舊離不開燃燒的爐火，至今還保留著「火車」、「火輪船」的名稱。這一切的源起，追溯起來，竟是古人的偉大發明，用工具製造火，是原始的取火器。這就足見田君這些收藏品的學術價值。

「鑽燧取火」是中國古人用工具製造出火的一種主要方式，這是採用「鑽」的方式。中國古人還有另一種主要方式，就是「打」的方式。選用打擊時易於發出火花的石材——燧石（也叫「火石」）。用打擊的方法生出火花，點燃易燃物，因而取得火種。

最初可能是用石製工具，當懂得製造金屬工具後就改用金屬工具。這後一種方式取火，是社會發展到以農耕為主時，成為主要的取火方式。我們現在看到的田君收藏的第一組古代打火器——中國古代火鐮，正是這種取火方式的代表。1950年代我在農村參加支援秋收時還曾使用過。這種手鐮的歷史悠久，它的原始形態是新石器時代仰韶文化的兩側有凹口的橫條狀石刀。或許因用工具擊打燧石時，是要用右手持工具，擊打左手持拿的燧石，而套持在右手的手鐮正適於用來擊打的緣故。因之正可轉用為打火具，故此以後打火具一直保持著手鐮的基本形貌，也就被人們稱為「火鐮」。這也正可反映出這種打火具與古老的農耕文明的聯繫。這種古老的打火具在中國使用了漫長的歲月。在我幼年時（1930年代），舊北京（北平）的居民已普遍使用「洋取燈」（或稱「洋火」）取火，但沿胡同叫賣的農村小販，還常是使用「火鐮」打火。不過那種實用的火鐮，都是製形貌並不美觀，就像個普通的小鐵片，頂多在握手的上柄部飾有幾個軲轆錢紋，樸實耐用而已。田君出示的收藏品，都是製工精美，應係清代上層人物製造的用品。它們與玉「扳指」一樣，扳指本是套戴於右手食指上勾弦張弓的工具，晚清時失去

實用價值，成為裝飾品。火鐮也與之相似，造型增大，裝飾精美，成為顯示身份和闊綽的物品，已喪失實用功能。但確為今日珍貴的收藏品。

田君的第二組收藏品，是近代的西方打火器。它們與前一組不同，代表的已是進入工業化時代的產品。時代不同、文化不同，但人們以燧石打火的原理還是共同的。只不過與古老的農耕文明聯繫的火鐮，只是人們的手工作業。而進入工化的歐洲，則是採用機械化的方式擊打燧石，可舉例的標本是軍事上使用的燧發槍（fiatich）。燧發槍不斷發展演進，一直從16世紀使用到17世紀。在日常的打火具方面，也由手工鑽、打，改為利用化學和機械等手段，生產磷頭火柴和新型打火器。田君展示了精美的火柴盒和煤油打火機，我沒有這方面的知識，無法評論，只是看後大開眼界。

田君的藏品，顯示了一個收藏家的品位，對收藏的愛好和堅持，難能可貴。

評論田君藏品最佳的人選，本應是我的忘年交摯友王世襄。當年我初識田君，也是在王世襄家。記得有一次我在王世襄家聊天，正值田君去找他辦事。田君走後，王世襄告訴我：「他（指田君）能用木料複製明式家具的榫卯結構，真正研究，我們倆（指他和他夫人袁荃猷）可不會，只能削土豆或是蘿蔔，模仿榫卯。」說著袁荃猷就真拿了個土豆削成榫卯示給我看，還讓我也試著削，但我生來笨手笨腳，總削不成，大家大笑。王世襄還告訴我，田君涉獵廣泛，其中包括收藏火鐮，玩「自來火」（即打火機），還說他也藏有「洋取燈盒」，並找出來給我欣賞。現在他們兩位早已仙逝，謹此祈兩位冥福。因此，我只好如北京俗語所說：「打鴨子上架」。勉強湊成這篇小文，以祝田君《取火》出版，並供讀者哂讀。

八十六歲叟　楊泓　寫於北京和泰園

二〇二一年十一月五日

前言

火促進了人類文明發展，有研究表明人類用火的歷史至少有170萬年。在世界各地的古人類遺址裏，都發現了用於燒火的材料，包括各種木材、泥炭、稻草等。至今有很多民族仍然保留火神崇拜，火是幫助人類祖先熬過漫長的寒冬，並遷徙到更寒冷的地區，且能順利繁衍的重要因素。周口店北京人遺址中有大量用火遺跡，火也是重要的清潔工具，動物骨骼被焚燒避免了大量骨骼的堆積，防止了嚙齒類動物以及微生物的滋生，為早期人類提供了一個相對衛生安全的環境。

對火的恐懼感，是所有動物的天性。人類在使用火的過程中克服了內心的恐懼，同時也有了冒險精神。正是由於這種精神加上火的幫助，人類才敢於走出原有領地，在全世界遷徙。遍佈世界各地的人類交融，使基因更加多元化，由此具備了更強的抗風險能力，為後來的人類繁衍發展提供了良好的基礎。

此外，經火加工的熟食不僅消滅了有害菌、寄生蟲，更使人從食物中獲得更多的熱量和營養，更容易被人體消化吸收，而且咀嚼和消化時消耗的能量減少，食物的利用率更高，可以養活更多的人。最關鍵的是豐富的營養促進了人類大腦的發育。智慧使得人類分化出了更加具體的分工形式，具備了更大的思想空間，也促成了藝術的萌芽，藝術進一步鍛煉了人類的大腦。原始藝術形式裏，岩畫或者洞穴壁畫是我們後人能見到的最早的藝術形式，並且岩畫與洞穴壁畫的藝術創作幾乎沒有地域限制，其中大部分的繪畫所使用的顏料都是經過火燒後粉碎製成，抑或直接取材於火堆中形成的顏料，是火與人類文明結合的重要證據。

總之，學會用火對於人類的重要意義怎麼說都不為過。

如何正確使用火、控制火，又是人類曾面臨的一個挑戰。人類最初只能利用自然火並逐漸掌握保存火種的方法，後來不斷探索，直到近代，人類才終於找到了理想的取火方法。或許我們現在對方便的打火方式習以為常，不以為然，但我們不應忽視和忘卻先人們曾為此付出的艱苦卓絕的努力。

田家青

二〇二一年元月

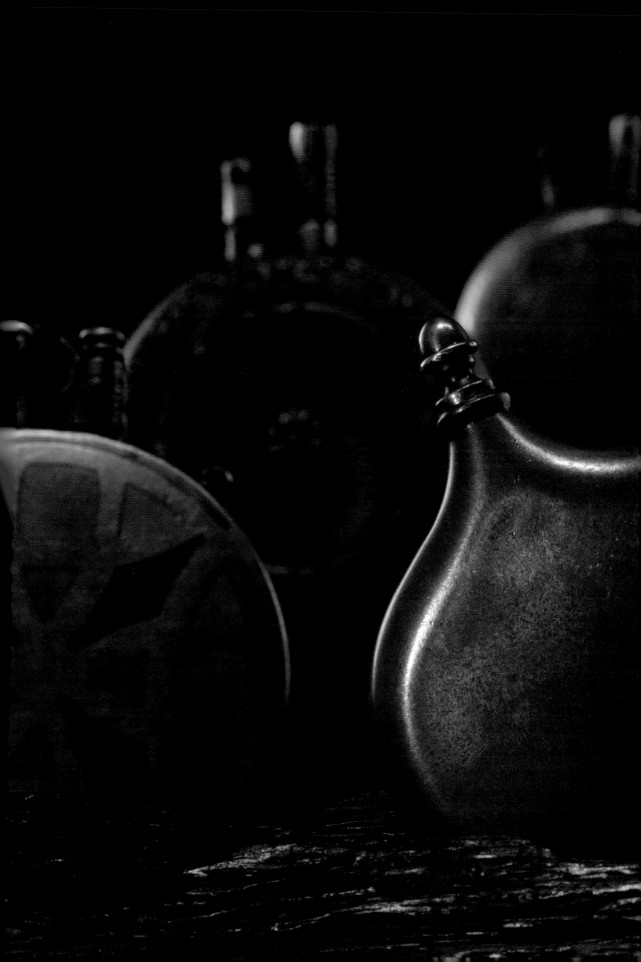

目錄
CONTENTS

欣賞

APPRECIATON

火鐮

火鐮是取火工具，因其打火部分的鐵條形似手鐮，故稱。使用時反覆讓火鐮與火石摩擦使之發熱，然後用力向下猛擊火石，產生的火花點燃墊在火石下面的艾絨等引燃物，遂得明火。元李好古《張生煮海》第三折：「家僮將火鐮火石引起火來。」明宋應星《天工開物‧火器》：「囊中懸吊火石、火鐮，索機一動，其中自發。」明楊珽《楊子山》詩云：「眾嘈驚虎鳴，團欒聚跋躄。旋擊古火鐮，槁竹斯燃炙。」《鄉言解頤》載：「鑽木映日，皆可取火，而總不若火鐮之便。鄉人謂與火石、火絨子為隨身三寶。」

明　鐵鋄金大火鐮

此火鐮尺寸巨大，造型大氣，裝飾圖案典雅，有明式家具的風韻，典型的大明氣度。採用鐵鋄金工藝，各處細節無不顯示出製作者的匠心獨到。

幾十年來，筆者所見所聞的年代較早的鐵鋄金火鐮僅有三隻。此件不僅造型美、工藝精，亦保存完好，是極為難得的珍品。

鋄金工藝的製品，入清之後更成為身份的標誌。清代早期多次強調非皇家不得使用鋄金物品，違者重罰。皇太極、康熙、雍正皇帝都曾為此專門下旨。康熙三十九年朝臣遵旨議准：「有品級、無品級筆帖式及庫使、舉人、官生、貢監生員、護軍領催以至兵民等，馬鞍不得用繡及倭緞絲線鑲緣，鞍韂紅托秋轡等物不得用鋄金。」

類型	火鐮
產地	中國
時代	明代
尺寸	寬16厘米　高5.8厘米
重量	208克

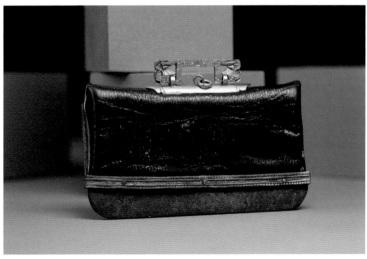

清乾隆　火鐮

這是一件清代乾隆時期的火鐮，銅鎏金鏨花雕刻，其獨特之處是雙層透雕，使蒼龍可以活動，好似在祥雲中活動自如，與乾隆皇帝御用座駕的馬鞍子前的銅飾件圖案和工藝相同。其共同的特點是龍身夾放在主體間，可以活動，這種形式在當年是帝王的專屬。此火鐮是外出狩獵時佩戴，器愈小愈能見其工藝之精。

在中國，一直到 1960 年前後，火鐮仍是廣大地區人們最常用的打火工具。打火時需要用兩隻手，費力氣才能燃著絨線，著了之後還需要用身子擋著，鼓著腮幫子使勁吹，才能出火苗，即使貴為帝王，使用工藝這麼講究的打火器，也只能以這種較費力的方式取火。

類型	火鐮
產地	中國
時代	清代
尺寸	寬9.3厘米　高5.3厘米
重量	重130克

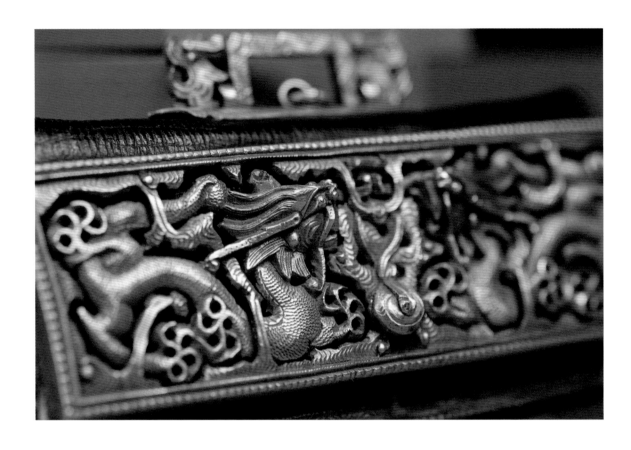

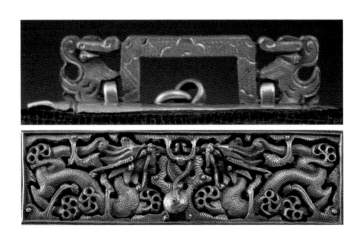

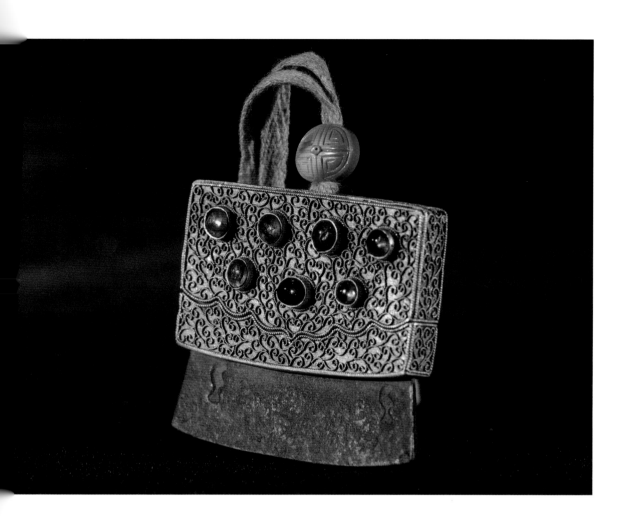

清早期　金匣嵌寶石火鐮

這件清早期嵌寶石火鐮，底部鐵條裝有金盒，上飾招絲捲草紋，正反面嵌碧璽十四顆，盒上有繫帶，並用綠松石為帶扣，十分華美，為皇家所用。

清代皇室貴族重視滿洲舊俗，將遊牧時期常用的火鐮作為重要配飾和身份象徵。清代皇帝還曾以火鐮賞賜臣下。據《清實錄》記載：雍正七年三月賜周詳復「紗袍、紗褂、火鐮、鼻煙、荷包、餑餑、果乾各一匣」。乾隆六十年，福康安、和琳殲賊有功，「特解親佩小荷包並加賞大荷包各一對、小荷包各四個、火鐮各一、白玉松石翎管各一個，翡翠扳指各一個。」因常用作賞賜和饋贈，清代宮廷火鐮材質貴重、製作精美。

此件火鐮黃繫帶上的松石帶扣中心，正反面均嵌裝有一粒小東珠。這顆小東珠並不引人注目，但在專家眼中卻非同一般，因為它「標明」了此件火鐮擁有者的身份。清代對東珠作為配飾有嚴格的規制，只有皇帝、皇后、太上皇和皇太后四者有資格使用。

類型 火鐮
產地 中國
時代 清代
尺寸 寬5.2厘米　高4.6厘米

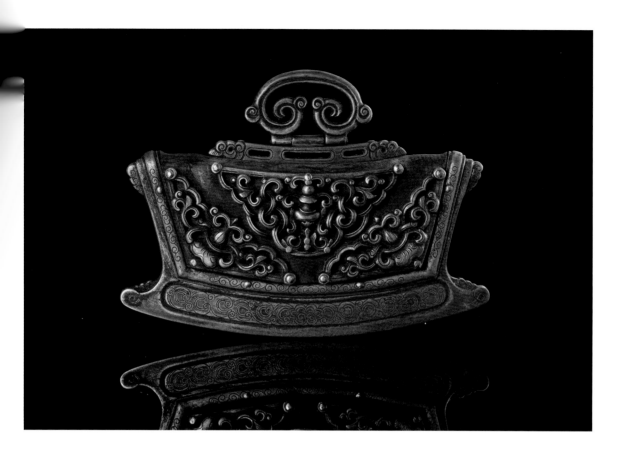

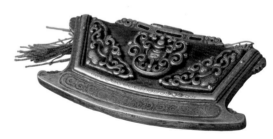

清　鐵雕飾件大火鐮

這件產自內蒙古地區的火鐮，尺寸巨大，重逾一斤，拿在手中沉甸甸的。它主體鐵質，兩面為寶頂、葫蘆雲紋和捲草圖案的鐵雕飾件。下部打鐵條，兩面施鏨花，圖案婉轉優美，雲頭式樣的提樑組件亦十分精美。此件火鐮造型大氣，工藝極精，有較高的藝術水準。

類型　火鐮

產地　中國

時代　清代

尺寸　寬16厘米　高11厘米

重量　568克

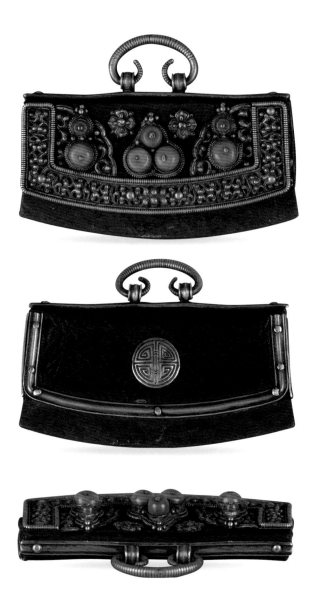

清 鑲嵌紅珊瑚綠松石火鐮

這是一件相當精美的銀製鏨刻藏式火鐮，一招一式可見設計和製作者的匠心。這也是藏式火鐮中常見的一種形式，完美保存至今，殊為難得。

類型 火鐮
產地 中國
時代 清代
尺寸 寬11.2厘米　高7厘米
重量 168克

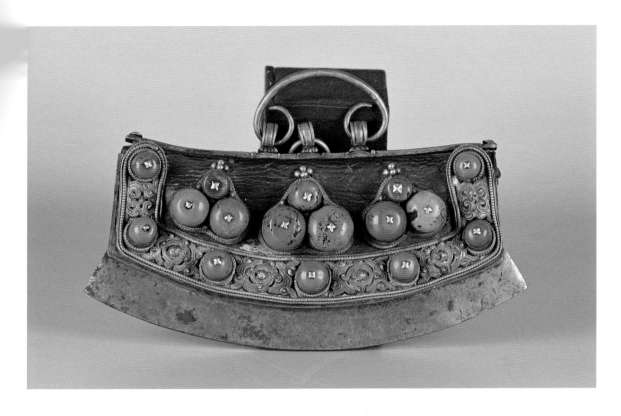

尺寸比例對比圖

清　鑲嵌紅珊瑚大火鐮

中國古時各類器物似都有個共性，一旦可以作為身份、地位的象徵、標誌或審美的對象，則會無限制的誇張、變形，甚至追求畸形的病態「美」。

以火鐮為例，筆者所見過的超大火鐮，最大的猶如半個洗臉盆。如此大的火鐮已無實用價值；最小者比拇指肚略大，幾乎無法使用。這類器物，只是一個符號而已，不值得讚美。

從固定珊瑚珠的穿釘十字分心花（俗稱梅花扣）判斷，十六枚珊瑚珠子均為原配。

欣賞的物件。

出自西藏，器形巨大，是一件難得的精品。此火鐮是標準的藏式傳統形制，特殊之處就是體量巨大，十六枚滾圓的大粒珊瑚珠滿鑲在正面，十六枚以火鐮為例，筆者所見過的超大火見了為之一震。由此火鐮更進一步證明，至清代時，火鐮除了功能性，更是身份和地位的象徵，而且也是把玩

類型	火鐮
產地	中國
時代	清代
尺寸	寬21厘米　高14厘米
重量	639克

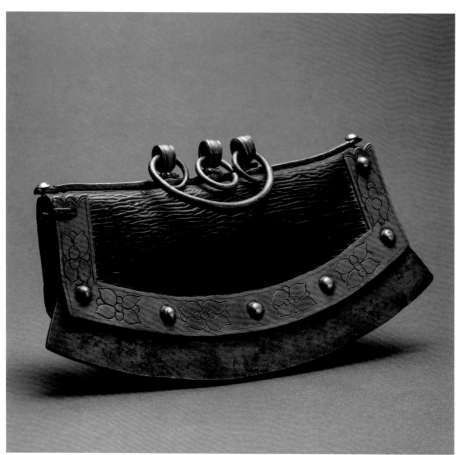

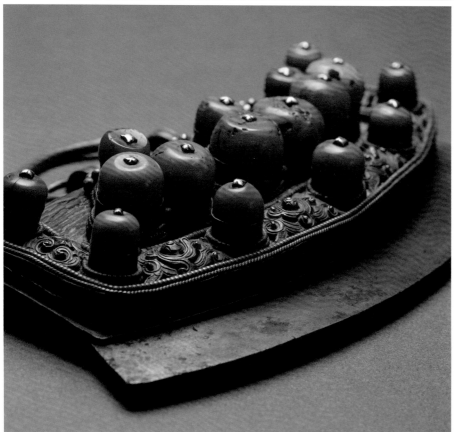

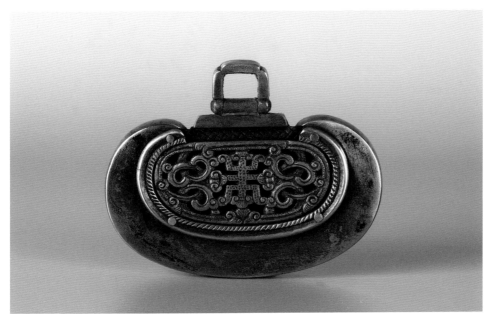

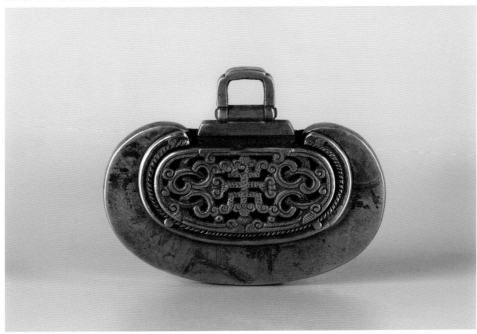

蒙古族鐵雕火鐮

此款火鐮為蒙古族特有的形制，年代待考。整器厚重敦實，壽字紋的鐵雕覆蓋烏拉皮的鐮包。火鐮的正反面圖案相同，認真細看能看到手工製作的局部細節的差異。

類型　火鐮

產地　中國

時代　待考

尺寸　寬8.6厘米　高6.6厘米

重量　211克

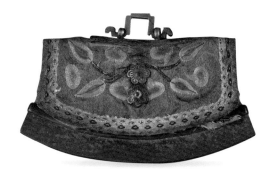

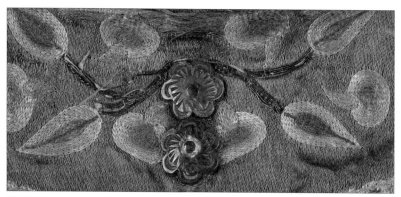

清乾隆　鎖繡、盤銀繡荷包

火鐮

此件火鐮的鐮包以絲織品代替皮子，採用至少三種編織方法，包括鎖繡、盤銀繡，看著不起眼，但從其精細的鐵件做工與織繡工藝，可看出其不尋常的身份。鐮包內襯是明黃色，當年無疑是一件皇家用品，能在民間保存下來，實為不易。類似的火鐮，北京故宮博物院有多件藏品。

類型	火鐮
產地	中國
時代	清代
尺寸	寬10厘米　高6.5厘米
重量	53克

第二章

磷火柴

白磷和黃磷火柴較早就在歐洲使用，但這種磷火柴特別危險，稍微一碰就著火。當時有個笑話：一位英國紳士出門，太太問他帶火柴沒有，老先生拍了拍兜，裏邊火柴「嘣」一下就炸了。那個年代，因為白磷火柴的自燃不知引發了多少火災。另外，磷化物有毒性，打著火冒的煙毒性更大，到二十世紀二十年代就被禁止使用了。但在磷火柴流行時期，出現了許多精美的火柴盒。

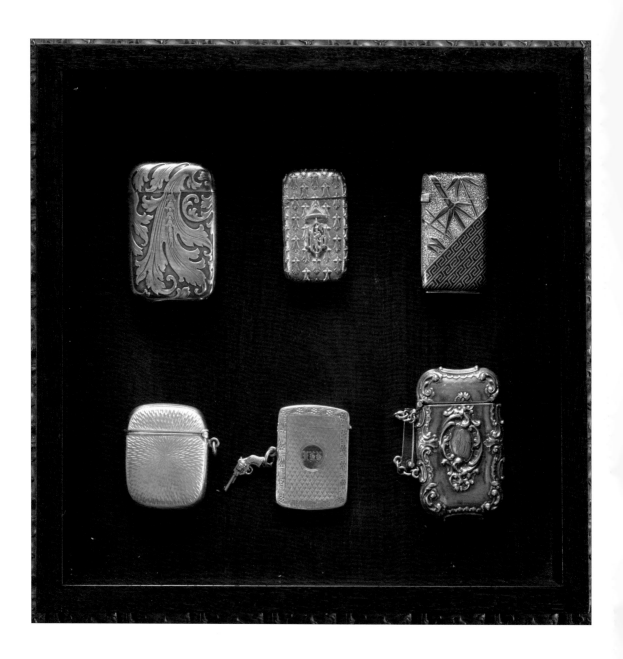

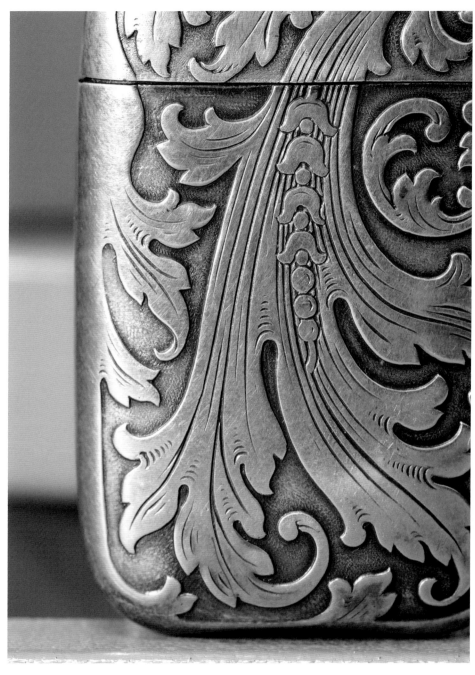

銀質火柴盒

從1850年到1900年之間，白磷火柴曾經流行於歐洲，一些精美的火柴盒應運而生了。上面的兩個銀質的火柴盒，年代在1890年左右，產地很可能是英國或者意大利。在眾多式樣的銀火柴盒中，這兩件是在這一時期有典型性、有藝術水準的代表性佳作。

銀質的火柴盒

銀質的火柴盒

類型　火柴盒

產地　歐洲

時代　1850—1900年

尺寸　寬3.6厘米　高4.7厘米〔上〕

　　　寬3.9厘米　高6厘米〔下〕

重量　27克〔上〕

　　　37克〔下〕

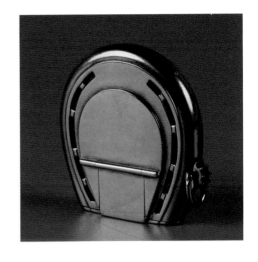

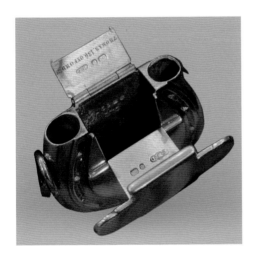

18K 金火絨火柴盒

這件精美的金火絨火柴盒，是1864年英國製作的，採用了西方人喜歡的馬蹄造型。當年能使用金製的器物，非貴胄君王莫屬。此件器物上面有製作金店的地址，但當時還沒有形成品牌。英國對於黃金製品有嚴格的規範和標識要求。此器共有三個部件，每個部件都打有金標，而此器的主體打有女王頭像、代表倫敦的豹頭和字母「I」標識，使我們可以很容易地對照英國金標識檔案，得知其製作年代。

18K金火絨火柴盒側面拉扣

類型　火柴盒

產地　英國

時代　1864年

尺寸　寬4.6厘米　高4.8厘米

重量　55克

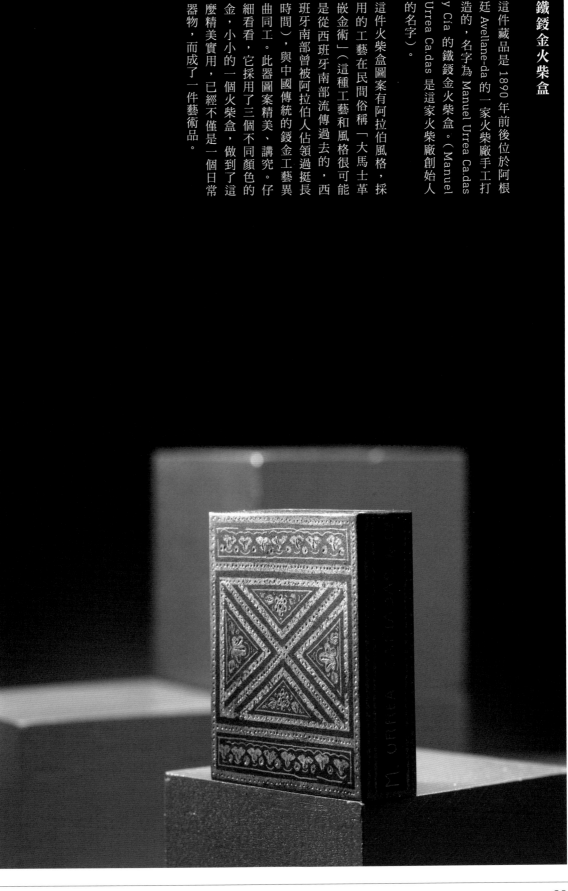

鐵鋄金火柴盒

這件藏品是 1890 年前後位於阿根廷 Avellane-da 的一家火柴廠手工打造的，名字為 Manuel Urrea Ca.das y Cia 的鐵鋄金火柴盒。（Manuel Urrea Ca.das 是這家火柴廠創始人的名字）。

這件火柴盒圖案有阿拉伯風格，採用的工藝在民間俗稱「大馬士革嵌金術」（這種工藝和風格很可能是從西班牙南部流傳過去的，西班牙南部曾被阿拉伯人佔領過挺長時間），與中國傳統的鋄金工藝異曲同工。此器圖案精美、講究。仔細看看，它採用了三個不同顏色的金，小小的一個火柴盒，做到了這麼精美實用，已經不僅是一個日常器物，而成了一件藝術品。

鐵錽金火柴盒立面局部花紋和側面文字

鐵錽金火柴盒局部前後視圖

類型　火柴盒

產地　阿根廷

時代　1890年

尺寸　寬4.4厘米　高4.8厘米

重量　36克

9K金火柴盒正面局部花紋

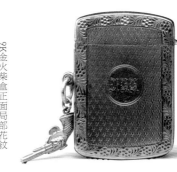

9K金火柴盒背面局部花紋

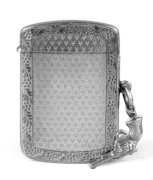

9K 金火柴盒

1919年伯明翰9K金盒，由威廉·尼爾父子製作。從眾多傳世的白磷火柴盒中，我們發現一個現象，就材質而言，銅和白銀是製作火柴盒的常見材料。從比例上看，見過上千隻銀質的火柴盒才見得到一兩隻金質的火柴盒。在肯·福萊特描寫一戰史的歷史題材小說《凜列的寒冬》中，寫到了英王出席貴族的宴會，描述了宴會的氣派場景，特別提到了在大餐桌上擺放的火柴盒都是金製的。

類型	火柴盒
產地	英國
時代	1919年
尺寸	寬3厘米　高4.4厘米
重量	18克

9K金火柴盒正面人名窗鑴刻主人名字

類型　火柴盒

時代　1930年

尺寸　寬5.5厘米　高4.1厘米

卡地亞 18K 金鑲藍寶石紙片火柴火柴盒

此火柴盒為掀蓋式，側面為水滴狀的楔形，造型典雅。這是為放置紙片火柴設計的火柴盒，長方形盒體看似簡單，細細品賞能體會其設計匠心，且細微之處展示出製作工藝的精湛。

對比前幾件火柴盒，此件火柴盒製作的年代略晚，約在 1930 年前後。這時黃磷和白磷火柴都已被淘汰，不同品種的安全火柴問世了。

傳世較多的是存放木棍火柴的火柴盒，而存放紙片火柴的火柴盒極為罕見，此件紙片火柴盒不僅金質保存完美，難得的是還保留有以木片和真皮製作的精緻原盒。

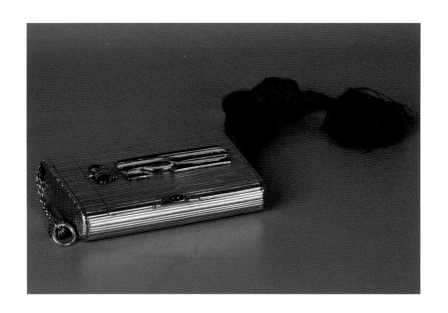

法貝熱（Fabarge）雙色金
帶火絨火柴盒煙盒

此件火柴盒使用時，火絨可以作為火信子較長時間儲存火種。此煙盒製作於 1890 年前後，正面有俄羅斯大公亞歷山大‧米哈伊洛維奇（1866—1933 年）的藍色和白色琺瑯字母組合的名字和三色琺瑯的頭冠。藍寶石盒扣，用西里爾字標記法貝熱名號和製作工匠 Henrik Wigström 名首字母縮寫。

類型　火柴盒
產地　俄羅斯
尺寸　長9.5厘米　寬6.3厘米
重量　167克

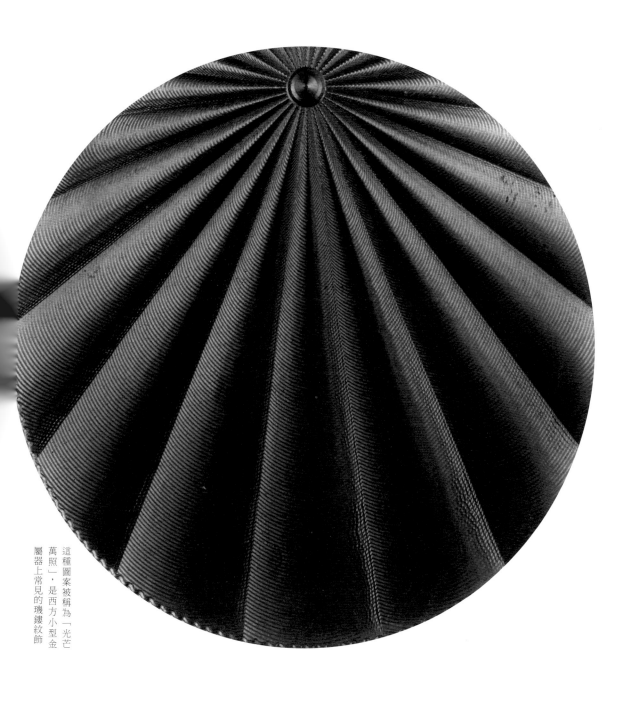

這種圖案被稱為「光芒萬照」，是西方小型金屬器上常見的璣鏤紋飾

卡地亞 18K 金胎琺瑯圓餅形火柴盒

1930 年代製作。此件精美的火柴盒形似一隻懷錶，正反面璣鏤放射條紋圖案。施淺透明海藍琺瑯。兩層外圈各軋一道白色琺瑯。外圈亦施琺瑯。開蓋處鑲一枚鑽石，可謂奢侈至極。此盒雖小但工藝講究，點點滴滴透著匠心，應是女士專用，令人愛不釋手。

金胎琺瑯是金屬器中裝飾級別最高的工藝。此盒是書中諸多品種火柴盒中，路份較高的。

類型　火柴盒

時代　1930年代

尺寸　直徑5厘米

重量　43克

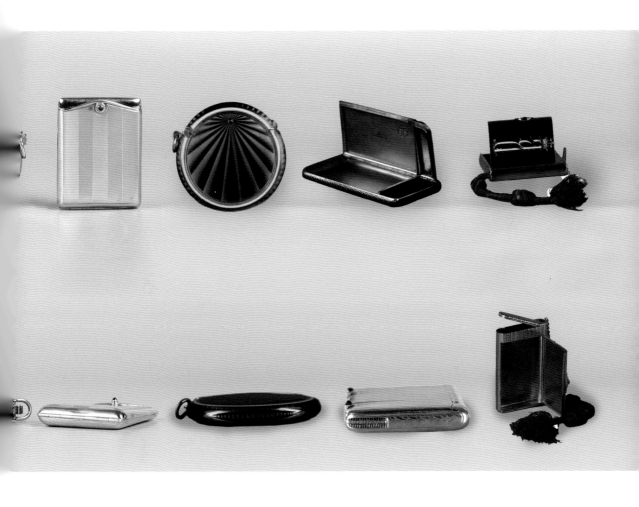

各種材質的火柴盒全家福

上排 由左至右，鐵質、銅質、銀質、銀鍍金琺瑯、9K金質、18K金質、18K金加藍寶石、18K金琺瑯加鑽石、18K金煙盒火柴盒加紅寶石、藍寶石煙盒火柴盒。

下排 對應上排圖各火柴盒上的「搓板」。

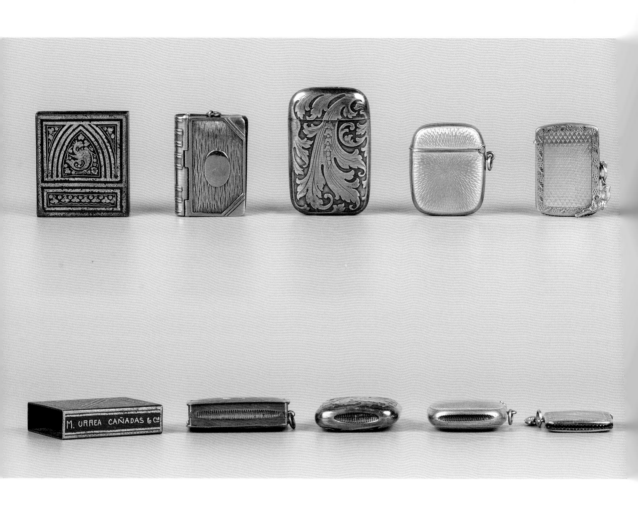

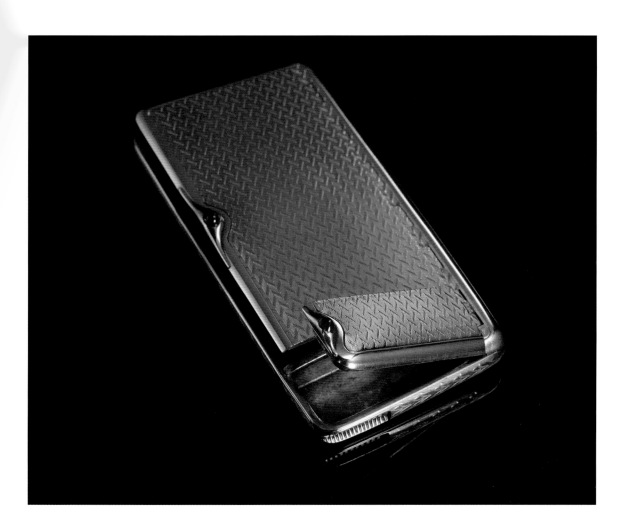

18K 金嵌紅寶石帶煙盒火柴盒

這是一件極講究的奧地利 Rozet & Fischmeister 品牌帶煙盒的金質火柴盒，外表有漂亮的幾何圖形紋理，鑲嵌兩顆紅寶石。鉸鏈和鑲嵌工藝無可挑剔。此盒底部有類似「搓板」樣的火柴摩擦板，由此可推斷出此盒是製作於白磷火柴被禁用的第一次大戰之前。

奧地利在近代打火器發展史上有一定的貢獻，而且曾製作過一些有珠寶屬性的打火器。這與第一次世界大戰前，奧地利上層社會對精緻生活的追求有直接的關係。

維也納的 Rozet & Fischmeister 公司成立於 1770 年，是向奧匈帝國的雙重君主提供精美貴金屬和珠寶製品的皇室供應商，創始人弗朗茨·伊格納茲·費施梅斯特，因其貢獻受到表彰，曾被任命為帝國議員。

這種帶煙盒的火柴盒，尤其是金質的，十分罕見。

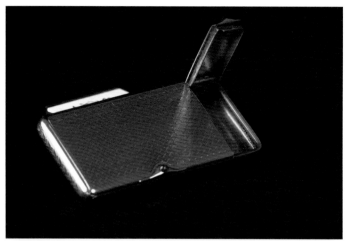

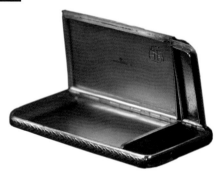

類型　火柴盒

產地　奧地利

尺寸　長9.5厘米　寬5厘米

重量　109克

萬次火柴

一個讓人很感困擾的問題是 1839 年已經出現攝影術、聲音記錄、電力的應用等，從技術、科學的難度講，這三項技術要遠遠難於打火技術，但是打火技術的發展卻十分緩慢。萬次火柴在技術上雖非完美，但那時設計製作的眾多式樣的萬次火柴產品卻是百花齊放，各具風流。本章介紹的十個萬次火柴，各有代表性，不僅可以展示當時的萬次火柴的風貌，更為從藝術、工藝、設計、時尚等方面研究那一時代器物特徵提供了實例。

1850 年前後，萬次火柴問世，安全性比白磷火柴有了較大的改進，是打火史上的一個巨大進步。不過，萬次火柴也並不完美，安全性雖好，但是打火要佔用兩隻手，打著一次火也挺費勁的，而且有滲油的問題。萬次火柴雖然淘汰了白磷火柴，但因並不是很成功的設計，風行了大約三十年。

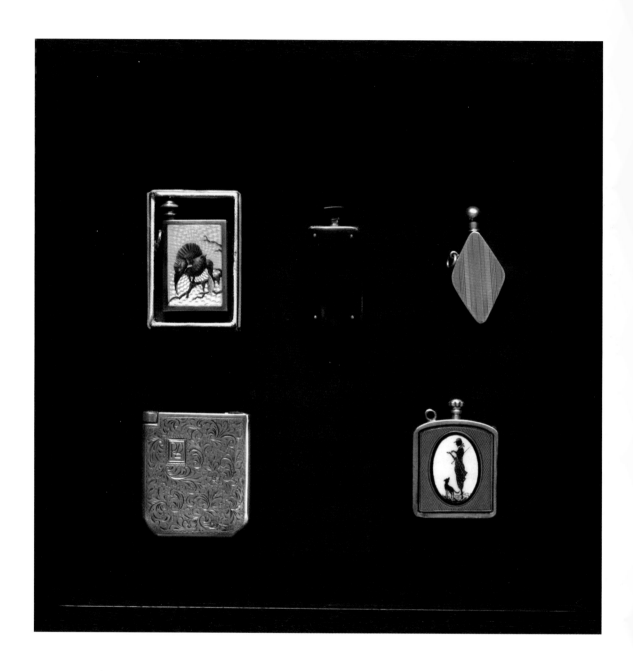

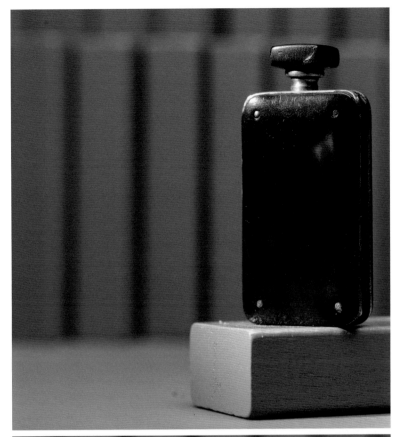

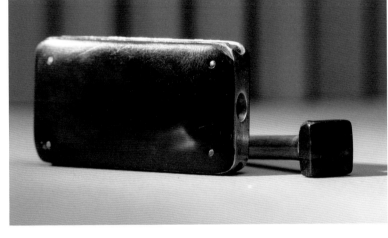

類型　萬次火柴

產地　法國

時代　1900年

尺寸　寬2.1厘米　高4.7厘米

重量　27克

愛馬仕產銀鍍金包玳瑁萬次火柴

愛馬仕產銀鍍金包玳瑁萬次打火盒，生產於 1900 年。從機身上的野豬形象的銀標，可以確定是法國出品。當年能鍍金並用玳瑁裝飾已經很奢侈了，不過顯然鍍金層太薄，也不太結實，歷經了 120 多年的歲月，基本都被磨掉了。

底部鍍金較薄，大多磨掉了，但仍隱約有愛馬仕的標識痕跡

這是一件非常惹人喜愛的純銀琺瑯萬次火柴，1910—1920年奧地利CW集團製造。這個集團創始人就是火石發明人奧爾。這件萬次火柴的正面以全畫幅的方式展現琺瑯畫片，具體的工藝是先壓出水波花紋作為背景，再用上好的礦物質琺瑯料精心手繪出來一隻松雞。當年的顏料質量很好，看上去亮度、清潔度都很高，又不像當今使用的化學琺瑯彩過於亮麗刺眼，非常養眼。有含蓄美，

于工繪製的畫面不僅使這件器物具有了唯一性，更有了藝術品的屬性，且保存完美，堪稱「全品」。東西雖然小，卻是一件很難得的萬次火柴盒精品。

類型	萬次火柴
產地	奧地利
時代	1910—1920年
尺寸	寬2.5厘米　高4.4厘米
重量	29克

在金屬胎上畫琺瑯，
為了使琺瑯能與胎體更緊密
貼合和牢固，
講究的方法是做機鏤底紋，
此件則採用較簡易的方法，
軋出麥顆紋的底面。

類型　萬次火柴

產地　德國

尺寸　寬3.3厘米　高4.6厘米

重量　30克

德國純銀琺瑯萬次火柴

此件萬次火柴由艾米爾·布倫特製
作，其工藝繪畫技巧都達到了較高的
水準。製作者以剪影的形式，用細膩
的繪畫手法描繪了一位小姐外出郊遊
的景象，生動傳神，體現19世紀西
方小資審美的情調和意趣。

題外話

萬次火柴流行的時期正好又是鼻煙流
行的時期。因為萬次火柴流行時間較
短，所以沒有鼻煙壺那麼大的傳世
量。從造型而言，萬次火柴基本只
有兩類：一類像書本，另一類似鼻煙
壺。書中介紹的五個萬次火柴，有三
個為鼻煙壺造型。讓人思考的是鼻煙
壺作為古玩雜項中的一個主流品種，
身價更有天地之別。兩者的
次火柴卻沒有多少人感興趣。萬
身價高，收藏者多且遍佈全世界，萬
煙壺在拍賣會上常是寵兒，金胎乾隆
款的則更是明星拍品，而萬次火柴似
未有見上主流拍賣會的。這類精美的
銀胎畫琺瑯萬次火柴，工藝水準和製
作年代均不輸鼻煙壺，而且傳世數量
較少。

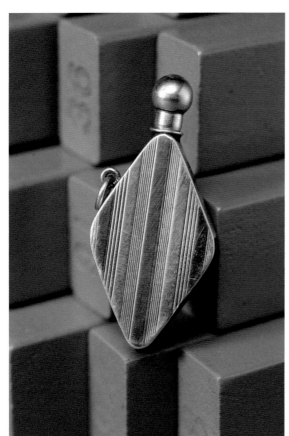

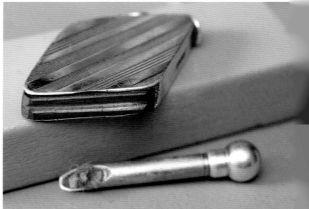

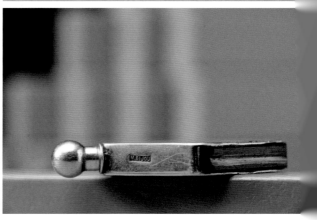

法國純銀前鋒萬次火柴

1920年代法國產純銀前鋒萬次火柴，菱形雙色間金工藝，打火桿頂部法國純銀野豬標，機身側邊野豬標、金標、製造商標、稅標四枚衝標。

這是一件典型鼻煙壺形的萬次火柴，由此可以看到其與中國的鼻煙壺在設計思路上的不同。歐洲的萬次火柴更講究工藝材料，反映的是他們工業時代的特點，這件器物採用了即使現在看都相當講究的間金工藝，是在純銀的機體上面鋪設14K和18K兩種不同顏色的金。這種裝飾方法含蓄而值得玩味。還有一個有趣的現象，此器僅用了這麼少的一點黃金，卻在正面前臉打印了四個金標識。這反映了金本位時期貴金屬在社會上和人們意識中的地位之高。

類型	萬次火柴
產地	法國
時代	1920年
尺寸	寬2.1厘米　高4.6厘米
重量	15克

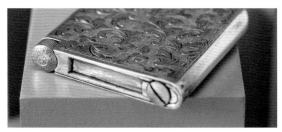

奧地利銀質手工雕刻萬次火柴

這是 1900 年以前，奧地利 PCW 公司製作的一個很有特色的萬次火柴。相同造型的萬次火柴，當時還生產有不同材質的，如普通鐵皮、銅、銅鍍鉻。普通材質的表面圖案都是機械軋花，而這件不僅是銀質的，而且是手工鏨刻雕花，具唯一性和藝術性，能如此完美傳世相當難得。

歐洲和美洲早年生產的高端打火器具，正面往往留一個簽名窗，體現了其人性化的設計。

類型 萬次火柴
產地 奧地利
時代 約1990年
尺寸 寬4.5厘米　高5厘米
重量 47克

第四章

火炮機

火炮機和兒童玩的砸炮炮兒原理相同，當然也可以叫打火機，但是當年人們都管它叫火炮機。從這個昵稱也能猜到這種打火器使用時的動靜得有多大：在任何一個場合要想抽支煙用它點個火，就如同甩了一個砸炮，絕對吸引眼球：冒一股煙不說，還可能伴隨有人們的驚叫。這也是這種打火器後來只短暫流行了幾年就銷聲匿跡的原因之一。嚴格地說，它更像是個玩具。然而，它啟發了人們可以採用機械碰撞化學物質引爆出火的思路，是一個有歷史性貢獻的專利設計。

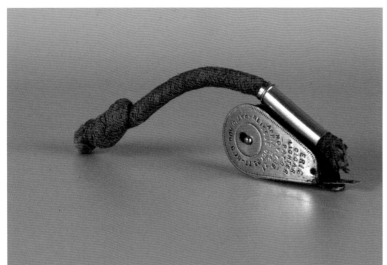

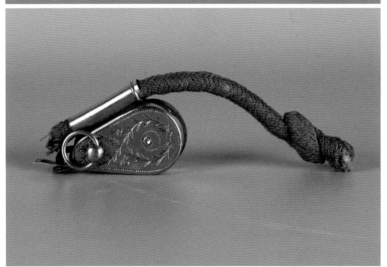

類型　火炮機

產地　美國

時代　1960年代

尺寸　寬5.5厘米　高3.6厘米

美國銅鍍鉻火炮機

機身上刻有四項專利，最早的一個是1865年11月7日的。其形制是早期火炮機中常見的形式，在歐洲和北美都曾流行。

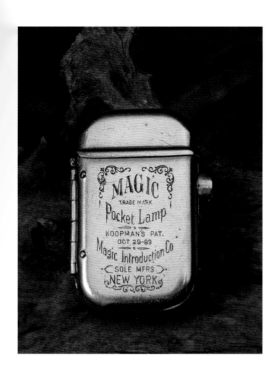

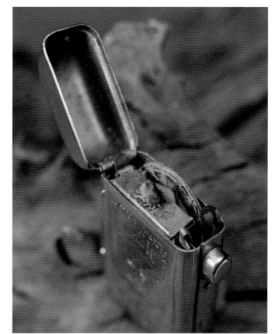

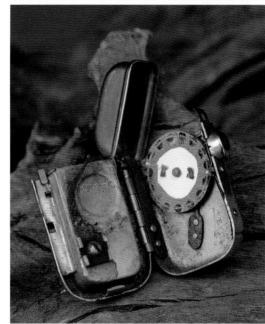

類型　火炮打火機

產地　美國

時代　1891—1901年

尺寸　寬3.7厘米　高6.2厘米

重量　67克

美國火炮打火機

這件看上去呆頭呆腦、由普通的鋼皮壓出來的一個打火器，貌不驚人，可它在打火器歷史上卻是一個里程碑式的器物。它採用 1889 年創造家庫普曼發明的壓爆的原理製作而成，首次採用機械方法觸發雷管（火炮紙），雷管爆燃點燃火絨的新思路。

這隻打火機出現時，已經到了 1900 年。這個時候膠片早已成熟，可以拍成有動作的影像，聲音記錄也已經實現，各種金屬材料也被廣泛應用。這隻打火機也是工業批量化生產的，然而客觀地說，其打火的技術仍很原始，而且它只能點燃火絨，根本出不了火苗。為什麼點火技術的發展就這麼難？我想其中一個主要原因就是火是活的，瞬間產生一個可控的火苗真的不是很容易。

採用這種造型結構專利的還有一款德國的產品，在 1889 年進入市場。

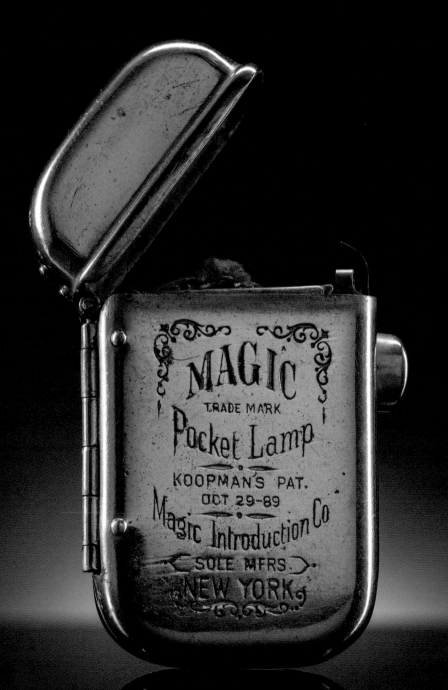

第五章

火絨機

到了 1860 年代，人們終於發明了用金屬圓銼輪摩擦火石產生火花，點燃用硝化棉製成的火絨繩的打火方法。隨後的幾十年間，西方製作了無可量數的各種形式的火絨機。下面介紹的兩個很有代表性，而且在工藝和藝術水準上是同類製品中的佼佼者。

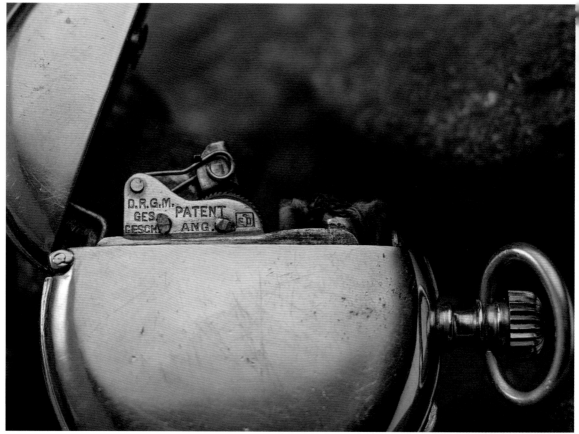

奧地利懷錶式雙用煤油火繩
古董打火機

這是一隻較稀有的 1910 年代奧地利 Emil 懷錶式雙用煤油火繩古董打火機，可同時使用煤油和火繩。按鈕開蓋打火，可調節火繩長短。

這款打火機不僅年代較早，且功能特殊、結構複雜，在打火器發展史上佔有一定地位，也是打火機愛好者眼中必藏的打火機之一。

類型	火絨機
產地	奧地利
時代	1910年
尺寸	寬7.4厘米　高5.5厘米
重量	83克

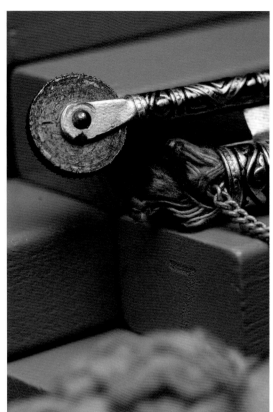

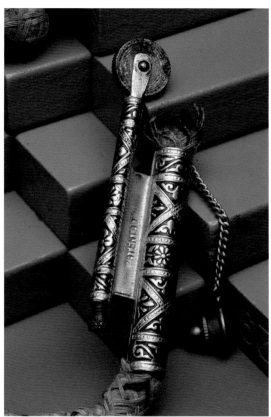

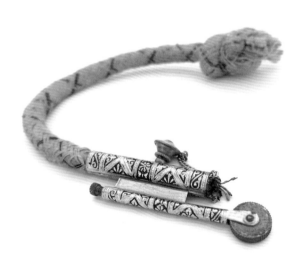

火絨繩打火器

1900年前後製作，產地待考。這隻火絨機有阿拉伯裝飾風格，基本是手工製作的。製作工藝是先採用銅皮軋出凸起的圖案花紋，然後再捲成圓筒狀，在表面髹金漆、銀漆和黑漆。製作年代在1915至1920年。壁上刻有一行英文，應是生產作坊名稱，此前未見有此廠家生產的其他打火器，這一件可能是難得的孤品。此件火絨機購於美國跳蚤市場，算不上是藝術品，卻是一個很精美的、令人愛不釋手的工藝品。

類型	萬次火柴
產地	待考
時代	1915—1920年
尺寸	主機寬1.7厘米　高6.6厘米
重量	18克

戰壕打火機

自從採用摩擦火石搓輪這種方法成功製作打火機以後，這種打火技術成為了打火機的奠基石。從此之後一百多年來出現的各種形式的打火機，大都是基於這一原理和技術。

第一次世界大戰期間，打火機發展出一種獨特的藝術形式——戰壕藝術。當年西線戰場是塹壕戰，因為有重型高速機槍把守，雙方對峙，誰都不敢貿然發起大規模進攻，雙方士兵躲在戰壕裏不敢出頭。這種狀態經常是幾個月，甚至大半年。戰壕，延綿上百公里，一兩公里處就設有一個中轉站，且設有小型的工坊，為維修兵器等相應的工作提供條件。在戰壕裏的士兵們生活苦不堪言，實在沒什麼事幹了，作為精神支撐，也為消磨時間，就湊一塊兒，設計製作起打火機來了。

一戰期間，英、法、德都是全國動員兵役，參戰的士兵來自各行各業，其中不乏優秀的藝術家、科學家、工匠，所以戰壕火機中不乏有相當藝術和工藝價值者。我收藏有五十隻戰壕打火機，因是手工製作的，每隻都獨具個性。戰壕打火機表現了士兵們對藝術的追求，對和平生活的嚮往及戰爭背景下士兵的心態。如果把它們集中辦一個展覽，它們會無聲勝有聲地讓人感受到戰爭的殘酷與和平的可貴。這些打火機更是對一戰歷史的見證。

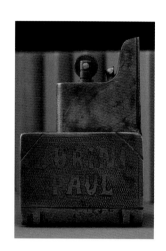

類型　**書本式戰壕機**
尺寸　寬4.5厘米　高6.2厘米
重量　102克

類型　**書本式戰壕機**
尺寸　寬4厘米　高5.4厘米
重量　75克

類型　**書本式戰壕機**
尺寸　寬4.5厘米　高6.2厘米
重量　102克

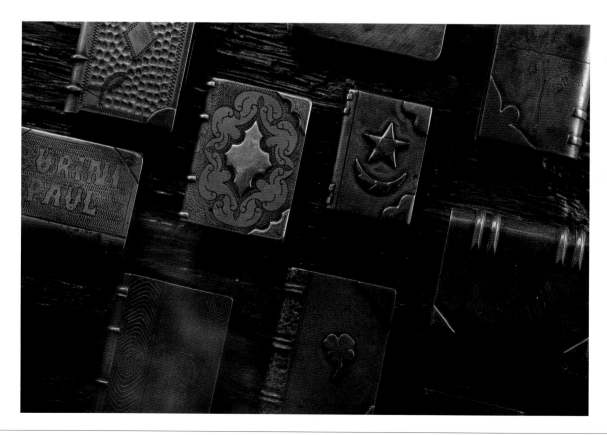

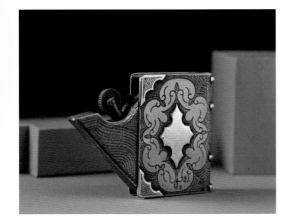

類型　**書本式戰壕機**

尺寸　寬3.9厘米　高5.3厘米

重量　77克

類型　**書本式戰壕機**

尺寸　寬5.6厘米　高7.6厘米

重量　179克

大多數書本式戰壕機有《聖經》的影子，有的甚至就像是一本《聖經》。顯然，戰爭中隨身攜帶這樣的打火機，對士兵心理有安慰作用，應算一件理想的「護身器」。

類型　**書本式戰壕機**

尺寸　寬4.7厘米　高6.1厘米

重量　71克

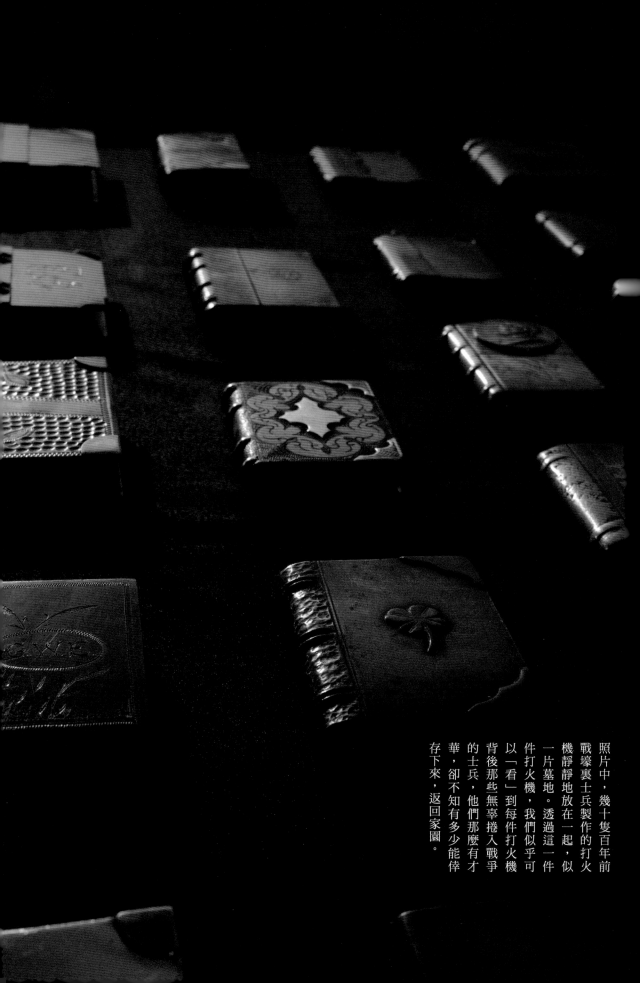

照片中，幾十隻百年前戰壕裏士兵製作的打火機靜靜地放在一起，似一片墓地。透過這一件件打火機，我們似乎可以「看」到每件打火機背後那些無辜捲入戰爭的士兵，他們那麼有才華，卻不知有多少能倖存下來，返回家園。

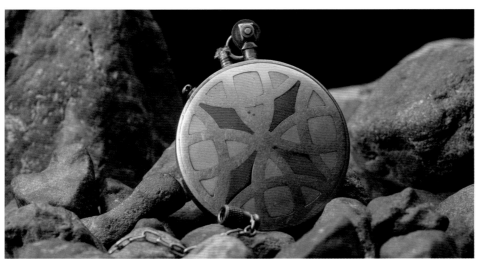

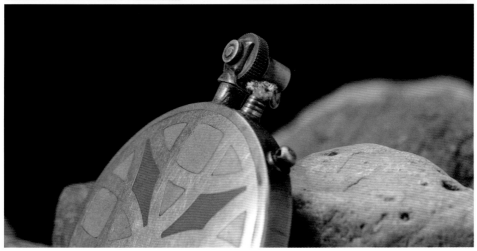

<u>類型</u>　圓餅式打火機

<u>尺寸</u>　直徑6.2厘米　高7.7厘米

<u>重量</u>　87克

圓餅式戰壕打火機

除了本書本式戰壕機，圓餅式打火機是一戰戰壕機中另一個非常有特色的品種，主要特點也是結構簡單，士兵可以自己動手製作。一戰時期的圓餅戰壕機存世雖然數量不少，但精品難尋。下面介紹的這個很有代表性。

這是圓餅式戰壕機中的一件精品，製作年代應是在一戰期間。純手工製作，採用黃銅材料。此機比一般的圓餅戰壕機大得多，直徑超過了6厘米，正反兩面嵌薄白銅和紫銅帶，圖案分割巧妙，與原機殼的黃銅形成三個顏色。或許用三色隱喻代表法國的紅藍白三色國旗。凡有手工做過金屬工藝的人都知道，這種手工鑲嵌相當費時費力，亦需要一定的技術。這件器物不僅具有唯一性，還有一定的藝術水準，屬於圓餅式戰壕機中的精品，極為難得。

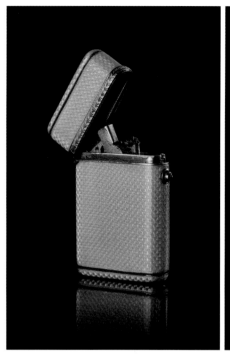
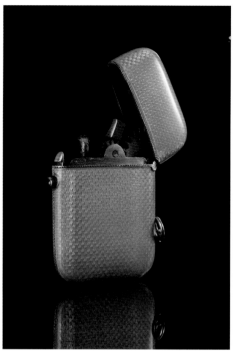

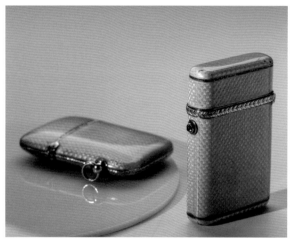

類型 煤油打火機

產地 俄羅斯

時代 1915年

尺寸 寬4厘米　高5.9厘米〔男款〕
　　　寬4.2厘米　高6.1厘米〔女款〕

重量 92克〔男款〕
　　　76克〔女款〕

俄羅斯銀鍍金琺瑯嵌藍寶石
男女套裝煤油打火機

這是一對法貝熱（Faberge, 1846—
1920 年）風格的打火機。法貝熱是
天才的珠寶設計製作大師，為沙皇御
用，其所製作的彩蛋聞名於世。他的
公司也製作打火機，備受皇室貴族喜
愛，因他一個人做不過來，曾邀請歐
洲最棒的工匠赴俄國幫忙。這兩件打
火機是 1915 年由法國 Artel 工坊在法
貝熱工坊製作。

俄羅斯法貝熱打火機生產時期僅
1908 — 1917 年那十年，那時正是一
戰時期，俄國軍隊在前線條件極端艱
苦，因缺醫少藥、裝備太差潰不成
軍，全國也大饑荒，王室貴族還有心
思定製這麼講究的琺瑯打火機。請對
比前面的同一時期士兵手工製作的戰
壕打火機，真是令人唏噓。

一戰之後成熟發展時期的打火機

一戰結束後到二戰爆發前的十幾年和平時期，西方的工業化技術有飛躍性的巨大進步，也是打火器技術快速發展和成熟的時期。戰爭結束後，歐洲和美洲煥發出巨大的活力。在這十幾年和平時間，以瑞士、法國、英國、美國、奧地利、比利時為代表的國家在打火機結構技術、工藝和材料發展方面，可謂日新月異、百花齊放。這一個時期人類終於有了較為理想的打火器。下面介紹二十件不同國家在這一時期製作的各具特色的打火機。

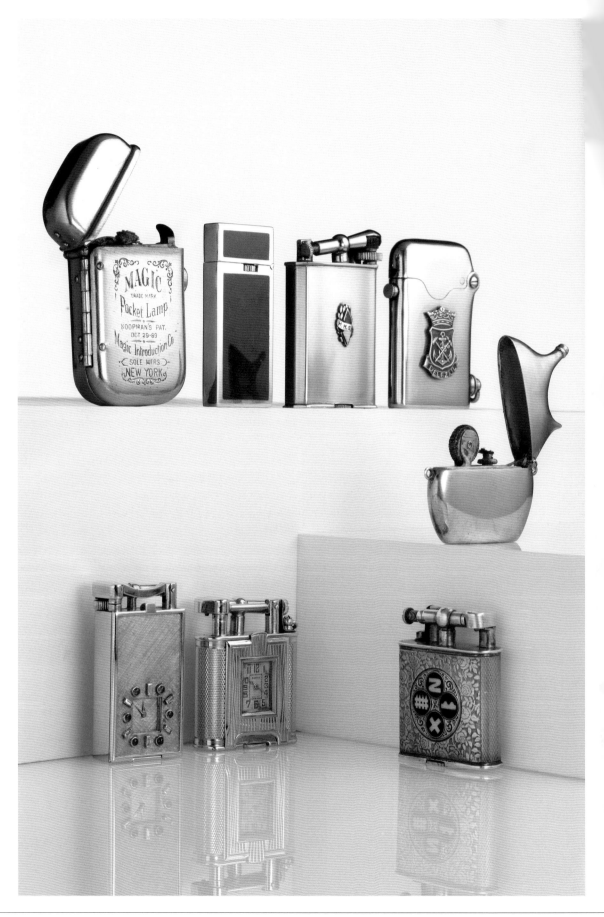

托倫斯鎳銀質半自動煤油打火機

瑞士人擅長於精密金屬儀器加工，蜚聲國際的不僅限於手錶，托倫斯品牌打火機在當時亦風靡全世界，代表了那個時期打火機的最高設計和製作水準。過了一百年，這種打火機至今仍被大量地仿製和使用，堪稱一代經典和傳奇。這種光素機型的托倫斯半自動煤油火機有較高的藝術水準，傳世數量雖多，但品相完美的較少，深受當今收藏愛好者的青睞。

類型　半自動煤油打火機

產地　瑞士

時代　1920年

尺寸　寬4.2厘米　高5.6厘米

重量　52克

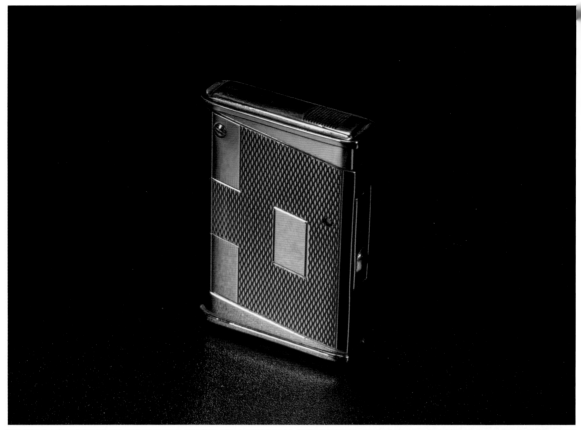

Kw710 古董煤油打火機

千瓦卡爾威登 Kw710 古董煤油打火機屬於特殊複雜結構機型，比常見的 Kw700 機型更加稀少。從結構而論，它屬於經典的按壓機制火機。這是一款真正意義上收藏級別的打火機，名列世界百大稀有打火機。此件打火機保存完美，幾乎全新且帶原包裝盒和說明書。

類型	煤油打火機
產地	德國
時代	1930年代
尺寸	寬3.5厘米　高5.2厘米
重量	47克

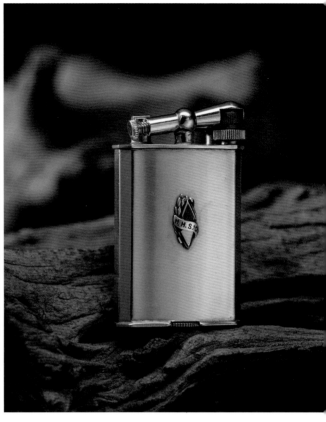

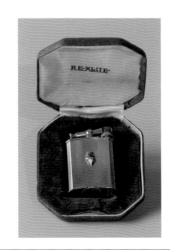

Rexlite 抬臂煤油打火機

Rexlite 抬臂煤油火機為長機身，具有現代打火機的造型。材料為純銅鍍銠。使用了美國、瑞士、奧地利等四個國家的專利。此機獨特之處是有個很人性化的設計，即火石倉上有個擋板，可防止直接觸碰到污染手指。此機的滅火桿採用了「棒球棍」造型，具有典型英倫風格。

此機雖不稀有，但全新且帶原盒的亦十分難得。

類型	煤油打火機
產地	美國
時代	1929年
尺寸	寬3.5厘米　高5.8厘米
重量	46克

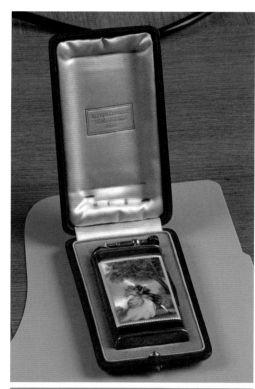

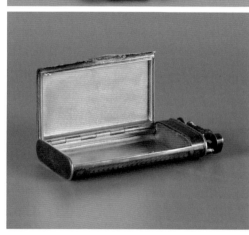

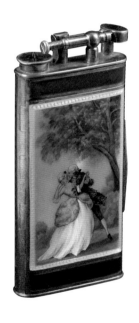

琺瑯裝飾廣受西方人喜愛，在打火機上也有很多應用實例。常見有畫琺瑯、掐絲琺瑯和鏨胎琺瑯，尤其微繪畫琺瑯需要較高的繪畫技巧，還要高溫燒製，屬打火機中最貴重的品種。下面是幾件各有代表性的採用琺瑯裝飾的打火機。

登喜路銀質微繪琺瑯帶煙盒打火機（機殼為935銀）

這是登喜路英國的廠家製作的較為罕見的高端品種，是一件帶煙盒的打火機，銀質、鍍金施琺瑯。因為手工繪製，加上燒琺瑯工藝費時費力且廢品率高，故產量很少，能帶原盒保存至今極為難得。

類型　帶煙盒打火機

時代　1926年

尺寸　高10.3厘米　寬5.9厘米

重量　155克

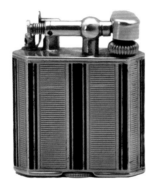

類型 煤油打火機

產地 法國

時代 1930年代

尺寸 高4.6厘米　寬3.9厘米

重量 43克

14K 金抬臂式六角嵌琺瑯古董煤油打火機

這是法國 1930 年代前後製作的類似登喜路標準抬臂式打火機，雙搓輪結構，嵌黑藍雙色琺瑯條帶（也被稱為「填充」琺瑯），打火機基底標有 CVX 和六角星圈標識，準確生產廠家待考。

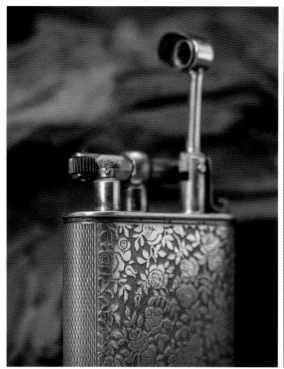

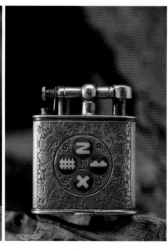

純銀軋花琺瑯打火機

採用高銀含量（935）銀機殼，四面軋花，正面中心開光，內繪四個帶有交通標識的藍琺瑯。

此機為定製機，是英國交通大臣為表彰交通警察所頒之獎品。這麼高級的獎品即便是現在都算得上奢侈。這隻打火機不僅製作工藝精良，圖案設計具有想像力，且產量較少，能如此完美保存至今十分難得。

類型	琺瑯打火機
產地	奧地利
時代	1920年
尺寸	寬3.7厘米　高4.4厘米
重量	57克

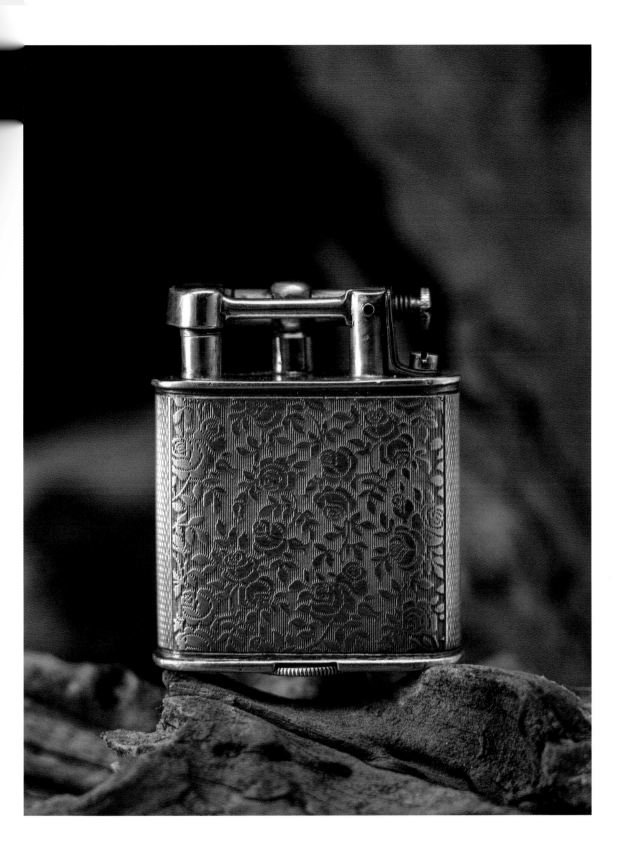

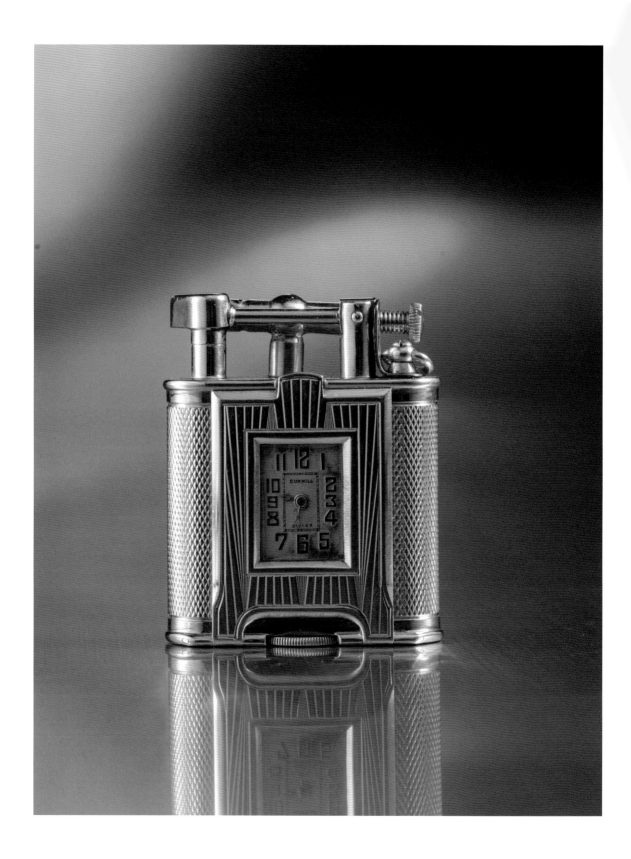

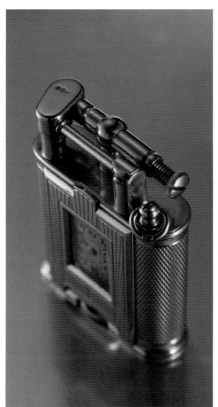
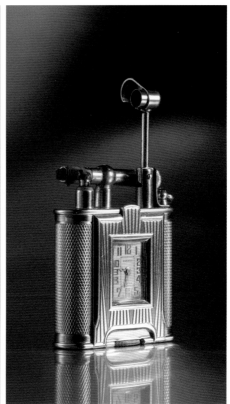
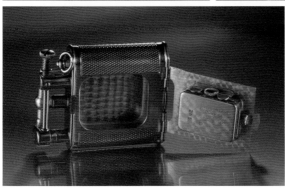

類型　帶錶打火機

產地　英國

時代　1920年代

尺寸　寬3.6厘米　高4.4厘米

重量　69克

登喜路 18K 金帶錶打火機

這是收藏家和愛好者夢寐以求的英國登喜路公司製作的 18K 金帶錶的打火機。人送昵稱「錶登」（帶有計時錶的登喜路打火機的簡稱）。英國登喜路是世界打火機行業的領軍品牌，早年設計的這種標準的抬臂式結構成為了打火機中最標杆和最招人喜歡的品種，到現在仍然在生產。第一次世界大戰之後，登喜路在打火機上發力，成為了使用貴金屬並使其奢侈化的先行者。這幾枚打火機製作於 1920 年代，是不同的變體式樣，其結構、造型設計、製作工藝無可挑剔，是一代經典，能完美全品保存至今都十分難得。

一戰到二戰之間，卡地亞亦曾經在打火機領域發力，設計和製作出了一些頂級的作品，創造了一代的輝煌。從其下面幾件卡地亞代表作可以看到，當時他們從美學設計、工藝、材料和技術方面進行探索，是完美結合的成果，成為打火機歷史上的輝煌時期的經典之作。流存下來的，都是當今收藏界的重器。

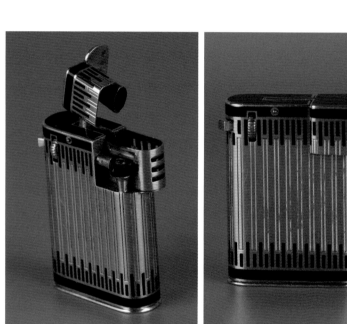

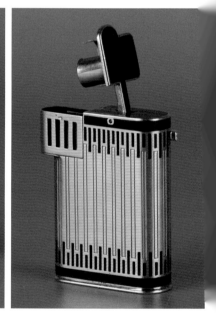

卡地亞 18K 金琺瑯煤油打火機

標準的卡地亞翻蓋搓輪機，標準的 Art Deco 設計風格。這種淺薄線的燒琺瑯是二十世紀初流行的工藝，燒琺瑯是相同的，國內行業界稱其為「填充琺瑯」、「薄線燒」。

這種平行窄條琺瑯工藝的裝飾在 1930 年代卡地亞器物上常見，被稱為「北京條紋」。據卡地亞稱，這是源於北京一種粗細條紋的織法的布料。

類型	煤油打火機
時代	1930年
尺寸	寬3.7厘米　高5.0厘米
重量	64克

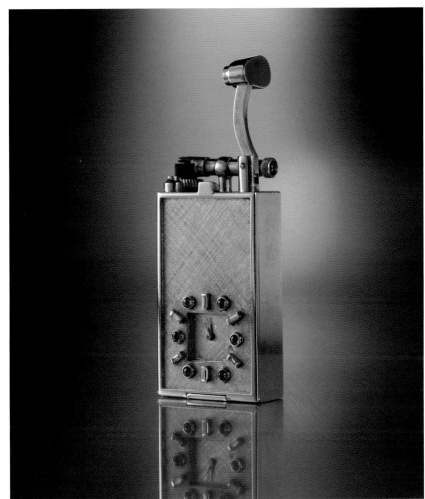

類型　嵌寶石、鑽石打火機

產地　法國

時代　1934年

尺寸　寬2.4厘米　高5厘米

重量　70克

卡地亞 18K 金帶金錶嵌寶石、鑽石打火機

這是一隻1934年卡地亞公司製作的18K黃金帶有金錶並以紅寶石和鑽石鑲嵌錶盤的打火機，抬臂尾端還鑲嵌了一顆紅寶石。這隻打火機被德國著名火機研究專家施耐德著錄在其專著上，標明的是1934年出品。書中除了注明尺寸、年代，其像登路一樣的搖臂特徵外，沒有做更深層次的解釋和介紹。這隻打火機有可能是為客戶定製的特殊機型，原因如下：一、底部沒有由鋼印打的統一標識，而是手工刻劃上的標識；二、與卡地亞所設計的其他批量產品的風格不相同；其三，從邏輯上說，廠家也不會冒風險，以高成本批量生產難有市場預期的產品。從歷史上看，1934年正值經濟大蕭條，大小公司經營陷入了極端的困境。或許也就是在這種社會經濟狀況下，大公司才肯放下架子，按照客戶的意願，設計了跟他們風格不符還挺費力氣，只做一件或幾件的產品。（還有一隻同款式但鑲藍寶石的，有可能是一對）。

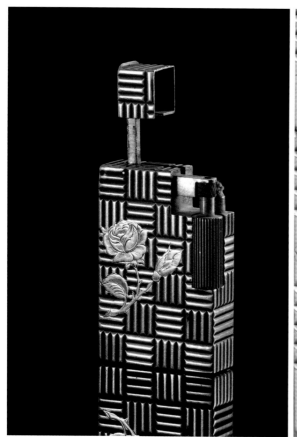

類型　煤油打火機

時代　1930年

尺寸　寬3.6厘米　高5.1厘米

重量　58克

卡地亞銀錯金煤油打火機

這是一台1930年前後的卡地亞翻蓋大搓輪打火機。這種結構在這類火機中非常少見，原本為極簡的橫豎紋，一朵金玫瑰增加了裝飾感和強烈的色彩對比。金玫瑰的雕飾、錯金工藝都極精美。

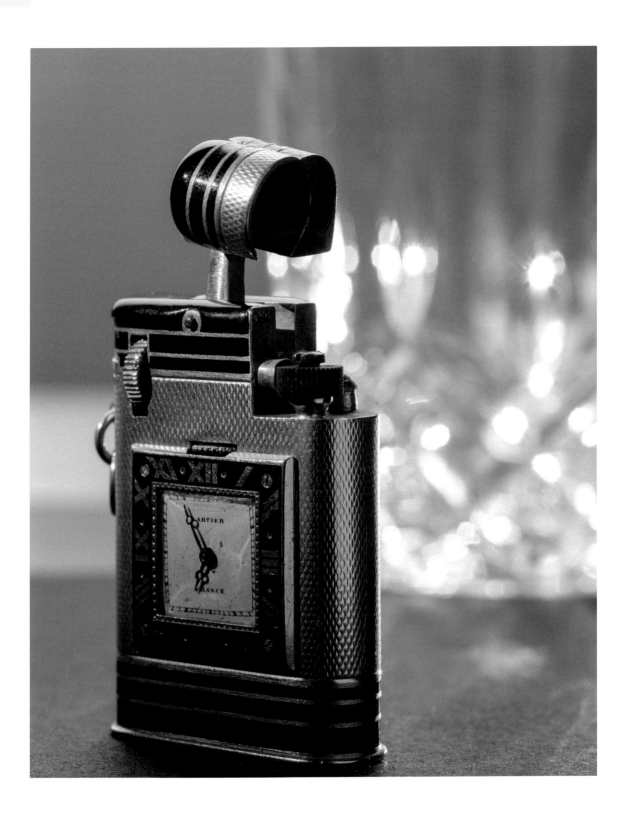

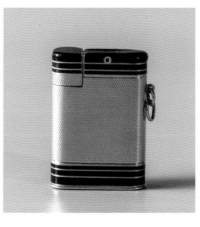

卡地亞 18K 金帶錶琺瑯打火機

這是一隻 1932 年製作的打火機。底部加油帽刻有法國巴黎製作款。這是卡地亞古董煤油機裏最有代表性、最經典的製品。

此打火機上的錶為圓形機芯，錶盤以日內瓦波紋裝飾，鍍銠，三個調校裝置，15 顆寶石軸承，瑞士槓桿式擒縱結構，雙金屬平衡擺輪，寶璣擺輪遊絲。

此款機型當年製作數量極少，能全品相完美保存至今殊為難得，屬於博物館級別的中古（Vintage）藏品。

類型	琺瑯打火機
產地	法國
時代	1932年
尺寸	寬2.4厘米　高5厘米
重量	70克

卡地亞 18K 金打火機煙盒套裝

1930 年前後製作。奇特之處是採用了中式常見的萬字錦，俗稱「萬字不到頭」圖案，極富韻律、幾何美感，製作工藝極精緻，全套帶原盒保存至今實屬不易。在這一時期，卡地亞公司將 Art Deco 的風格在打火機設計上發揮得淋漓盡致。

類型　打火機煙盒套裝

時代　1930年

尺寸　寬3.1厘米　高3.3厘米〔火機〕

　　　寬8.1厘米　高5.4厘米〔煙盒〕

重量　65克〔火機〕

　　　113克〔煙盒〕

梵克雅寶 18K 金打火機煙盒套裝

十九世紀三十年代製作。這套火機套裝從造型到裝飾做到了極簡,以材質的質感和極精細的工藝表現出高貴。

卡地亞和梵克雅寶這類主打奢侈品珠寶的公司,早期產品大多以繁複為主要特點,如滿面鑲鑽、嵌各色寶石以顯其奢華。至1930年代中,他們逐漸悟出了低調奢華的內涵,故而設計製作了這種極簡風格的製品。

類型	打火機煙盒套裝
時代	1930年代
尺寸	寬3.3厘米　高5厘米〔火機〕
	寬13厘米　高8.2厘米〔煙盒〕
重量	69克〔火機〕
	230克〔煙盒〕

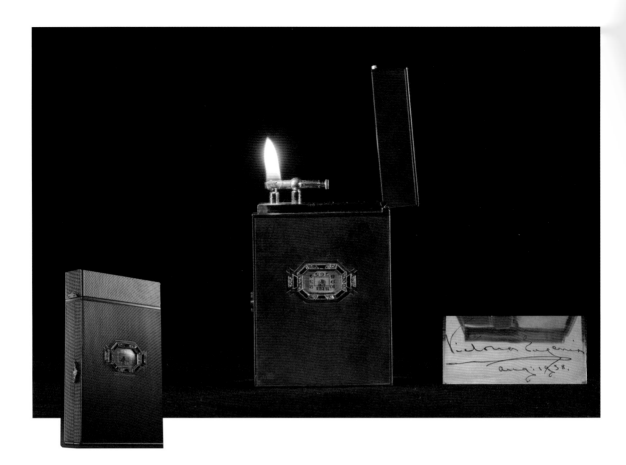

登喜路 9K 黃金鑲鑽石、寶石錶打火機、多功能煙盒

此器物是登喜路的高端製品。

這種形式的器物起源於 1921 年，屬於特殊定製。因為是按照顧客的要求設計製作，形式多樣，又是手工製作，所以較少有完全相同款式。從出版的官方認可目錄中，此類器物被形容為其最高技藝水準的產品，僅僅生產了一段時間，從收藏角度而言，算是「尖兒貨」。

類型　多功能煙盒
時代　1921年
尺寸　寬6.4厘米　高9.4厘米
重量　172克

題外話

北京藏龍臥虎，是歷來收藏的重地，在收藏界對古玩的稱呼也很有意思。你的古玩甭管有多珍貴多有文物價值，一律稱「貨」。「貨」說著有點費勁，在有些資深的玩家嘴裏就唸成了「活兒」。藏品根據價值分為六個級別。最低的一級叫「瞎活兒」，指的是贗品，如果是製作差的沒邊了，就叫「大瞎活兒」。第二級的叫「大路貨」，表示較容易得到且沒有太多藝術和歷史價值的東西，大路貨往往不是文物，更不是古玩，只能算舊貨（注意舊貨和古玩是有本質區別的）。第三級被稱為「行活兒」，特點是看上去花花綠綠挺唬人的，吸引人的眼球，價錢又不是太貴，交易換手率很高，是古玩市場上買賣的主力。到了第四級被稱為「好貨」，從客觀的角度講，好貨是具有收藏價值的器物。再上一級被稱為「尖兒貨」。這件歐洲貴金屬煙盒式打火機可以稱得上同類東西中的「尖兒貨」。最後一級也是最高的級別被稱為「橫（狠）貨」，這個級別的東西，領域內玩家和專家見到了，心就跳了。人們有一個通病，就是看人看東西都愛往低了看。往往很好的東西包括很多「尖兒貨」，就是再牛，在收藏者眼裏看就那麼回事兒。但看到「狠貨」就都不吭聲，從心裏服了。

二戰之後黃金年代的打火機

二戰之後，在打火技術已完善的條件下，隨著更多新材料、新工藝的出現和使用，打火機進入了黃金年代，至二十世紀八十年代達到輝煌的頂峰。

第二次世界大戰，無疑是一場難以言說的人類災難，在此期間打火機當然也不可能有所發展和成就。那個時期軍隊官兵的打火機是作為制式裝備發放，因為戰爭缺銅，多數都是鋁製的，且粗製濫造。總之，就整體而言，這一時期的打火機乏善可陳。

人類具有無窮的創造力、想像力和恢復能力。二戰之後，世界終於迎來了長期的相對和平，趕上各種材料、工藝的迅速發展，打火機終於進入了黃金時代。

下面介紹的十二隻各具特色的打火機，可以較全面地代表二戰後至八十年代，大約三十年間，打火機在工藝水準、材料、技術、藝術上的成就。

愛馬仕 18K 金鑲鑽石圓柱型打火機

名牌廠家往往以代工方式，貼牌出售一些產品，這樣的產品大都不會太精彩。此件則是愛馬仕自行設計生產的，定型於 1950 年，因設計科學合理，造型、結構獨特，成為一代經典，有「羅馬柱」之美稱，風行半個世紀，不僅是打火機收藏愛好者的必藏之物，至今仍被大量仿製。當年這套產品，愛馬仕批量發售的是以銅鍍金的製品。此機為特製，採用 18K 實金且結構更為特殊，據說總製作數量不超過十幾件。

類型	柱型打火機
產地	瑞士
時代	1950年
尺寸	高8.6厘米　直徑2厘米
重量	66克

類型　打火機煙盒套裝

產地　英國

時代　1954年

尺寸　寬9厘米　高11.6厘米〔煙盒〕

　　　寬4厘米　高5.6厘米〔打火機〕

重量　227克〔煙盒〕

　　　58克〔打火機〕

阿斯普雷 14K 金煤油打火機煙盒套裝

這是英國阿斯普雷（Asprey）與卡地亞（Cartier）合作款煤油打火機煙盒套裝，製作於 1954 年。

英國王室御用品牌阿斯普雷自 1781 年面世以來，歷經兩百多年，至今仍是英國著名奢侈品品牌。阿斯普雷代表著時尚精緻品味、精湛的工藝及卓越的品質，有典雅英倫格調。這套作品，採用的是三色金工藝，且圖案複雜，據稱製作數量在個位數之內，從我所見的傳世兩件看，圖案並不相同。這套打火機在西方古典打火機中算是「殿堂級」的藏品，原裝皮套，保存全品，殊為難得。

在這裏要解釋一個概念：我們有時看到介紹某西方名牌的獨立製作工坊，總愛加上「皇家御用」，其實所謂的皇家御用和中國皇帝所擁有的專屬使用權是完全不同的概念。在歐洲所謂皇家御用，僅能表明王室喜歡用這個品牌的產品，並不意味著他們不能再給別人設計製作優等的產品。反而誰出的錢多，誰拿到的東西更精美。

朗森 18K 金凱迪拉克特別定製紀念款

朗森（Roson）是歷史久遠的美國打火機品牌，生產過無數式樣的大眾化的產品。這件又是其最經典、最成功機型，對應不同的消費層次，採用不同的材質製作，從不鏽鋼、銅、銅鍍銀、銀、銀鍍金，到高端的 9K 金、14K 金套機，直到頂級的實體機殼的 9K 金、14K 金及 18K 金等等。這件 18K 金製品是其最高級別，整機除了火嘴都是實體金，製作工藝和質量遠遠超過同機型其他材質款。據說這是當時凱迪拉克轎車公司為其成為美國總統座駕的專有廠商而特別定製的紀念款。這種故事權當解悶，聽聽，一笑了之即可。此打火機後側看確實是凱迪拉克轎車後尾燈造型。作為一家大眾產品定位的廠商，此打火機做工極精，不讓奢侈品牌，原裝的盒子都是真皮精心製作的。

類型　打火機

產地　美國

尺寸　寬5.9厘米　高3.5厘米

重量　85克

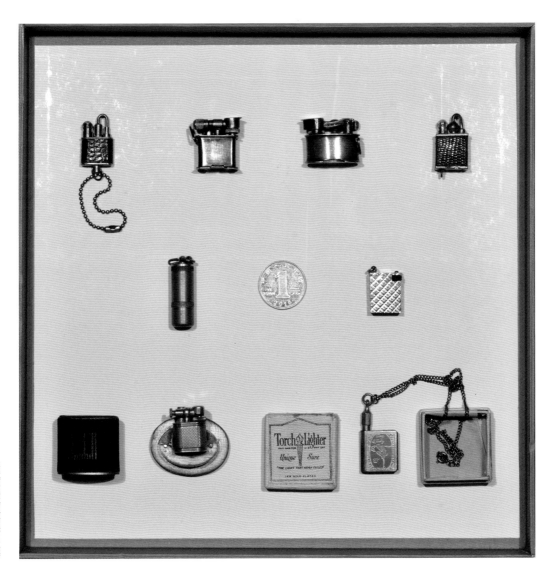

各式各樣的微型打火器

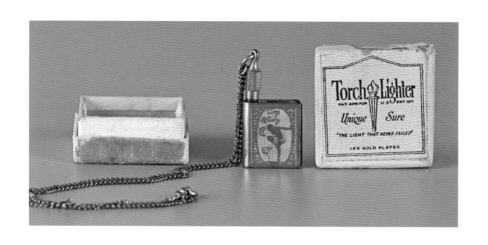

<div style="text-align: right">

燈塔牌銅鍍金刻花袖珍萬次火柴

</div>

類型	燈塔牌銅鍍金刻花袖珍萬次火柴
產地	美國
時代	1930年代
尺寸	寬1.7厘米　高3.5厘米
重量	12克

類型	微型打火機
尺寸	寬1.4厘米　高1.8厘米
重量	11克

9K 金微型打火機

這件微型打火機俗稱「小金塊」，只有手指肚大小，是以 9K 金精心製作的。很多人認為這麼小的打火機，當時只是繫在鑰匙鏈上作為裝飾物，實用性不強。但其實這件微型打火機還真挺好用的，只是必須由兩隻手來完成打火。

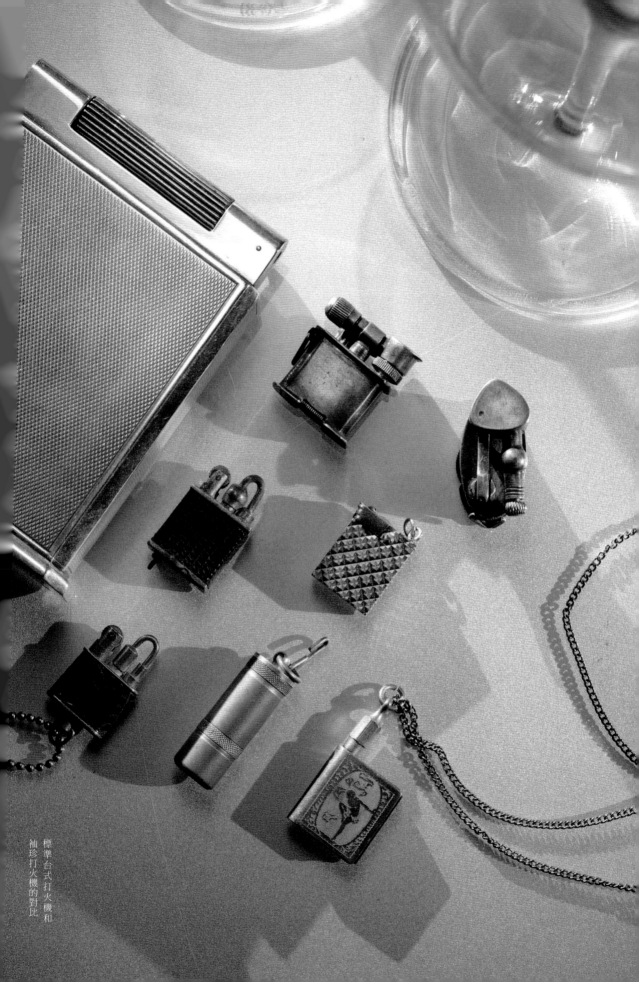

標準台式打火機和
袖珍打火機的對比

類型	袖珍圓筒打火機
產地	法國
時代	1930年代
尺寸	寬3.5厘米　直徑1.1厘米
重量	15克

類型	袖珍打火機
產地	英國
時代	1953年
尺寸	寬1.5厘米　高2.1厘米
重量	13克

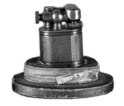

類型	袖珍打火機
產地	墨西哥
時代	1930年代
尺寸	寬2.2厘米　高2.6厘米〔左〕
	寬3厘米　高2.2厘米〔右〕
重量	25克〔左〕
	22克〔右〕

法國弗萊明多袖珍圓筒打火機

這是 1930 年代法國生產的一種超小型銅質圓型打火機，外形酷似子彈，故有「小子彈」之稱。此機雖小，但很好用，尾部有小環，可與鑰匙相連。

登喜路 Sylph 袖珍打火機

這是英國登喜路公司 1953 年生產的俗稱仙女（sylph）的袖珍打火機。這原本是一個系列，因為造型設計優美，使用方便，非常受市場的青睞。此款為其中最小的短款，製作數量較少，又是純銀製作，帶原包裝完美保存至今，十分難得。

墨西哥銀質袖珍打火機

這兩台銀質抬臂打火機是 1930 年代墨西哥小作坊打造，曾十分流行。

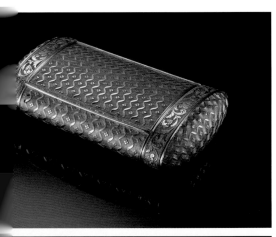
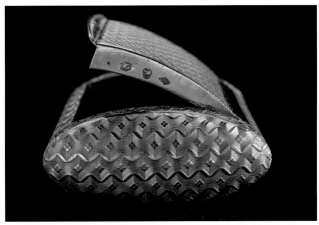
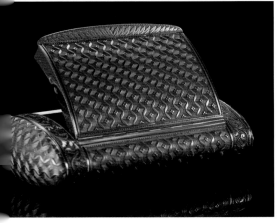
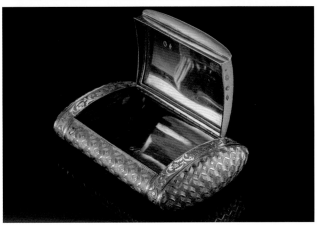

18K 金的煙盒

這件煙盒製作於 1820 年左右，造型為圓角式，花卉圖案設計文雅有韻律感。雕刻採用的是仿形剔刻和純手工剔刻工藝。仿形剔刻是機器與手工配合製作，有點類似砣機琢玉。此件作品精細精妙，無可挑剔。盒蓋的兩側打有四個標識，分別標明了年代、含金量、製作者。生產至今二百年過去了，保存完美，沒有任何磕碰、磨花瑕疵，猶如全新，顯然，此盒擁有者一直是在珍藏，未捨得使用。

金匠克里斯蒂安·佩施勒（Christian Petschler）1780 年出生於瑞典梅克倫堡——斯特雷利茨，1807 年 10 月 17 日之前就已經到達巴黎了，具有一流的設計水平和金工手藝。

類型　**煙盒**

時代　**1820年**

尺寸　**寬4.9厘米　高8.6厘米**

重量　**111克**

波浪设计师的玻璃手袋，此为放于下面的照片，置於（相片）的五十年前。

題外話

具有諷刺意味的是，促進打火器發展的最重要的因素竟然是香煙。我收藏了兩個煙盒，一個是有代表性的東方編織的，另一個是具有西方工業化痕跡和審美的貴金屬煙盒。兩個對比很有意思。

微繪琺瑯是懷錶、手錶和打火機上使用的一種裝飾，因是手工繪製，需要一些特殊的技巧，且高溫燒製有一定難度且成品率低，屬於藝術品範疇的產品。這件微繪琺瑯的銀煙盒，是1930年代的產品，銀質，造型結構和圖案很有特色，屬於同類煙盒中優秀的傾心之作，完美無瑕保存至今。

銀畫琺瑯煙盒

以寫實的手法繪製，如一幅微型肖像油畫。

類型　**煙盒**

產地　奧地利

時代　1930年代

尺寸　寬7.4厘米　高9.1厘米

重量　122克

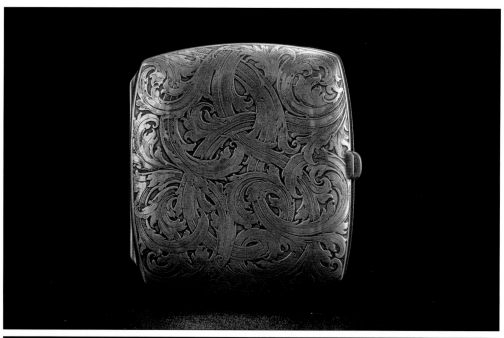

950 純銀雕刻煙盒

1930 年代美國生產，採用銀雕工藝師威廉克爾 1960 年代設計的圖案，以酸蝕刻工藝製作，搭配藤蔓纏繞裝飾圖案。煙盒上的數字標記是年份標記，silver 是美國 950 銀標記。

威廉克爾是當時美國著名的銀雕大師，具有卓越的圖案想像能力。他設計的各種圖案被用於銀煙盒的相當多，顯然在當年十分流行。多年來，筆者曾見裝飾圖案由其設計的煙盒不下百隻，唯此煙盒的圖案設計最為出色。

一戰之後，歐洲和美國曾都流行一種手掌大小、造型大致相同的銀煙盒，這類煙盒表面多採用浮雕或者手繪琺瑯畫片裝飾，存世的數量很多，藝術水平有較大差別。本書介紹兩件較為精美的。

類型 煙盒
產地 美國
時代 1930年
尺寸 寬8.5厘米　高9.1厘米
重量 117克

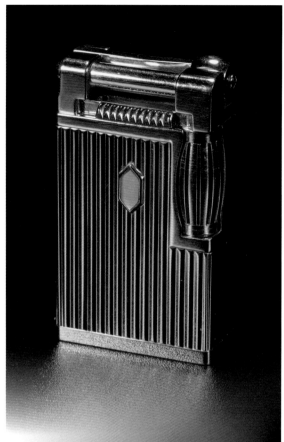

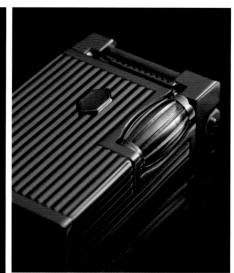

類型　氣體打火機

時代　1980年代

尺寸　寬3.5厘米　高5.9厘米

重量　157克

都彭台式機造型 18K 金氣體打火機

這隻打火機是都彭公司製作的，限量 2000 隻，名為大象王子的 18K 金打火機，此機為第 776 號。原本是一個標準的打火機，不知購買者出於何種考慮，或許是為了要成為世界上的唯一，要求廠家在原有的基礎上，又加了 18K 白金的外殼，但不知何故，他基本沒有使用，就將其處理掉了。加了外套的機身尺寸大了一圈，重量也增加了，但上手把玩時手感特別舒服。

登喜路 18K 金紀念版打火機

英國登喜路公司製作的長條形的帶有滅火上蓋的打火機，最早出現於二十世紀二十年代中期，是經典的創新設計，被昵稱為「條登」（長條形登喜路）。它具有實用、存儲方便等優勢，巧妙地解決了各種矛盾。近百年來，一直流行，成為經典的機型。早期的「條登」是煤油機，1956年首次用這個造型製作了氣體打火機。到了五十多年後的 2006 年，為了紀念這打火機歷史上質的進步，登喜路公司製作了此款紀念機，其造型和當年的煤油機相同。紀念機有兩個款式：一款是 18K 金的，製作了 50 隻代表 50週年，本機是其中第 26 號；另一款為純銀質的，限量 2000 隻。

類型	打火機
產地	英國
時代	二十世紀二十年代
尺寸	寬2.4厘米　高6.4厘米
重量	128克

百達菲麗 18K 金寶石藍琺瑯打火機

從二戰後到 1980 年代是古典打火機的黃金時期。各國著名品牌廠家使出渾身解數,爭奇鬥豔、百花齊放,猶如一場盛宴。但天下沒有不散的宴席,什麼是古典打火機結束的標誌呢?1980 年百達菲麗特製的這款打火機,可以作為這場盛宴的最後高潮。

這款造型的打火機共有幾個形式,分別是:18K 黃金、18K 白金、18K 黃金綠琺瑯和 18K 黃金寶石藍琺瑯,生產數量廠家未公佈。四十年來,市場上普遍認為數量很少,尤其琺瑯機應在幾十隻以內。

這款打火機的造型是橢圓形,據廠家說是紀念其 1968 年問世的百達菲麗 Golden Ellipse 腕錶。這款手錶是對傳統腕錶造型的一次大膽突破,不僅僅是順應時尚潮流,而且擁有內在的和諧美感,其設計符合「黃金分割」比例。

為打造這款打火機,百達菲麗公司傾注了心血,不但外表加工工藝很精(例如採用了純淨高品質的琺瑯料,靚麗如翡翠)而且結構設計有新意,很完美,從實用角度無可挑剔,代表了晚期古典打火機的較高製作成就。

從這款打火機也可以看出古典打火機的本質追求:有含蓄之美,注重品質、材料、做工,強調手工藝和古典藝術風韻。從此之後,打火機逐漸走上了一個新的時代,或可以稱為「當代打火機」時代,追求技術和時尚化,造型更誇張,更光鮮亮麗。然而在高品位和有鑒賞力的收藏家眼裏,當代打火機較缺乏內涵和賞鑒把玩的樂趣。

類型　打火機
產地　瑞士
時代　1980年代
尺寸　寬4厘米　高5.8厘米
重量　106克

研考

RESEARCH

火鐮

在火柴和打火機發明之前的幾千年，火鐮一直是人類主要的取火工具。火鐮因其擊石取火的鐵條形似手鐮而得名。早期簡單的火鐮就是一個鐵條，鐵條和燧石相撞，擊打出火花點燃棉絨便可取火；到了明代，講究的火鐮有了盒體，盒內可裝燧石和硝化後的棉絨；到了清代，火鐮更是男子日常佩帶之物，有了裝飾和把玩的性質，其形制和材質還是體現其身份的標誌，到乾隆時達到極致。

對古代的器物進行研究，遇到的第一個工作就是要進行分類，一般器物可以按照年代或者形制進行分類，而火鐮的分類有其特殊的難處。按照年代對火鐮分類似不可行，因為有一些最基本形式的火鐮，自古至今在造型上幾乎沒有變化，加之這類形式較為簡單的火鐮攜帶的可以反映其時代的信息太少，以我們當前的認識水平，很難給出準確的年代的判定。若按照形制和產地分類，火鐮又有其特殊性。從我收藏火鐮的實踐發現，有些結構和造型相同的火鐮出現的地域很廣，很難找出最早的形制起源地。更有意思的是，有的帶有漢文化符號的火鐮竟在遙遠的外蒙古地區流行，因此這個方法也行不通。至今學界對火鐮的研究仍是空白，我個人見到的實物也十分有限，在這種狀況下，我試著把火鐮按其結構形式分成兩大類：第一類是鐵條式火鐮，第二類是帶鐮包的火鐮。在我們對火鐮器物缺乏準確深刻認知的情況下，只能先採取這種方法做大致的分類。

鐵條式火鐮是火鐮的最基本形式，也是使用最多的火鐮品種。從傳世的實物看，歷史上世界各地都採用這種形制的火鐮取火。在漫長的歷史進程中，人類發揮了無窮的想像力，將一些火鐮做成了藝術品。

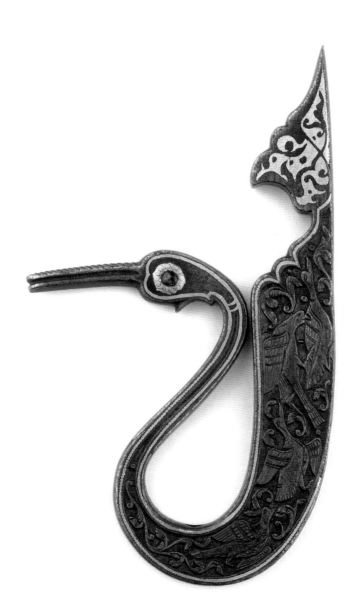

「緊箍咒」式鐵火鐮

寬7.7厘米　高2.7厘米　重39克

這種造型的火鐮有非常多的傳世實物。上部有兩個渦狀手柄，因其造型與孫悟空腦袋上的金箍很像，故被稱為「緊箍咒」式火鐮。這種火鐮在歷史上很早就出現了，在平民使用的火鐮中應算較講究的了。這隻火鐮的年代因未經科學儀器測定，無法定論，但從鏽蝕狀態看應有一定的年頭。

讀者不要因為看過本書欣賞篇中那些精美的火鐮產生錯覺，認為古人用的火鐮都有那麼精緻漂亮，那些精美的火鐮不是皇家，就是貴族和上層人士所用的，而在民間，這個粗糙的緊箍咒火鐮已經算是比較好的了。普羅大眾用的火鐮往往就是一塊粗糙的鐵片。真正稱得上上工藝品或藝術品的火鐮比例是極低的。

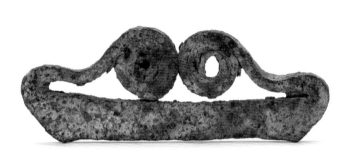

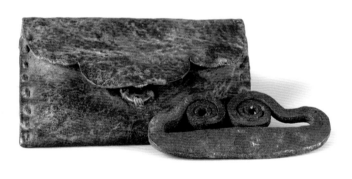

流行於中原及蒙古廣大地區，皮質火鐮袋內裝火鐮、火絨、火石

銅把鐵火鐮

寬5.2厘米　高5.5厘米　重41克

這件火鐮銅手把，鐵鐮頭，是一件傳世器物。這種造型的火鐮流行於河北北部和內蒙古周邊。

因為這種形制的火鐮一直流行，僅從包漿無法判定其年代，我們僅能說它是具有宋元風格的火鐮。

下面的火鐮是不同歷史時期印度、波斯、意大利、法國較有代表性或有較高藝術水準的製品。

青銅鎏金手柄火鐮

寬5厘米　高3.5厘米

收藏於國外。波斯，十至十三世紀生產。此火鐮上部為青銅透雕手柄，鎏金，在手柄和打火條之間有一圈銀飾圍裙，上鏨刻有庫法文銘文：「榮耀與繁榮，財富與祝福」。（國外收藏）。

這種形式的火鐮在歐洲十三至十六世紀很多地方都有流行，本頁下右圖是一件今人按照古代工藝複製的火鐮。

鐵鋄金刀鞘形手柄火鐮

寬12.5厘米　高7厘米

收藏於國外。印度八世紀形似刀鞘形手柄火鐮，鐵鋄金裝飾從整體造型到圖案設計極具藝術美，製作工藝無可挑剔。

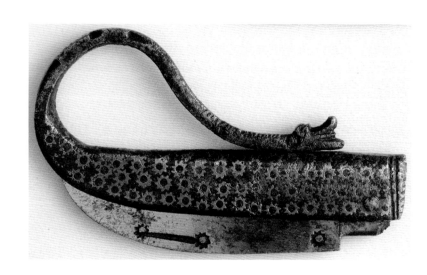

鐵質刀形雙面鏨花波斯火鐮

寬18厘米　高5.5厘米

十七世紀製作。此火鐮尺寸較大，雙面鏨花，一面為花和植物，另一面為狩獵圖，極精美且難得。佛羅倫薩 Ginori 收藏。

鐵雕狩獵圖火鐮

寬16厘米　高6.2厘米　重209克

產地和年代待考，與前邊那件十七世紀火鐮相信是同時期同產地。

矛形鏤空黃銅手柄（鎦金）火鐮

寬17厘米　高2厘米

收藏於國外。十五世紀產於意大利。此火鐮造型獨特，全器鎦金，十分講究，絕非一般平民所能使用。

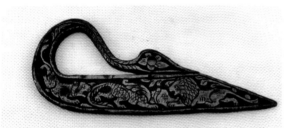
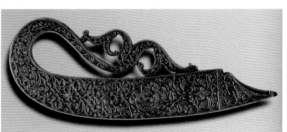

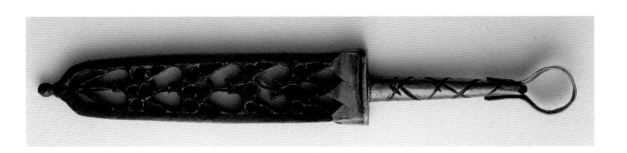

鐵質火鐮

寬7厘米　高3.5厘米

收藏於國外。十五世紀法國火鐮，造型與中國的「緊箍咒」式火鐮相似，上方有兩個渦狀手柄。

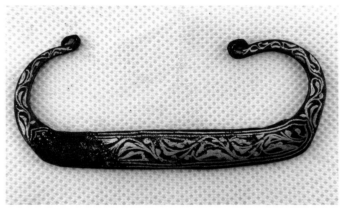

帶鐮包火鐮

帶有鐮包或鐮盒的火鐮，因為可以盛放打火用的燧石和火絨棉，極為實用，也更容易將火鐮包加以各式裝飾。這種形式的火鐮出現的年代難以考證，相信不晚於宋代。可以肯定的是，入清以後因為流行攜帶火鐮，且以裝飾體現身份和地位，所以這種火鐮特別興盛。

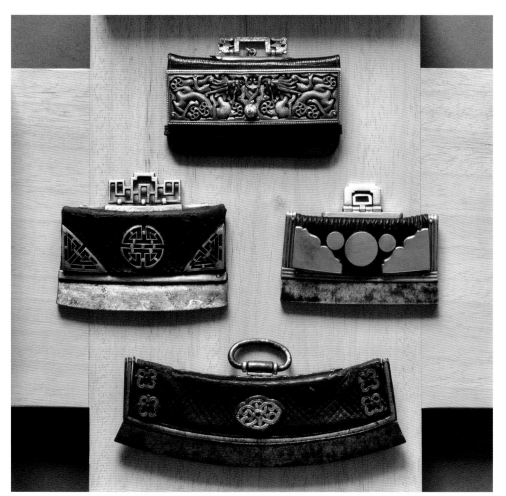

四隻皮鐮包火鐮

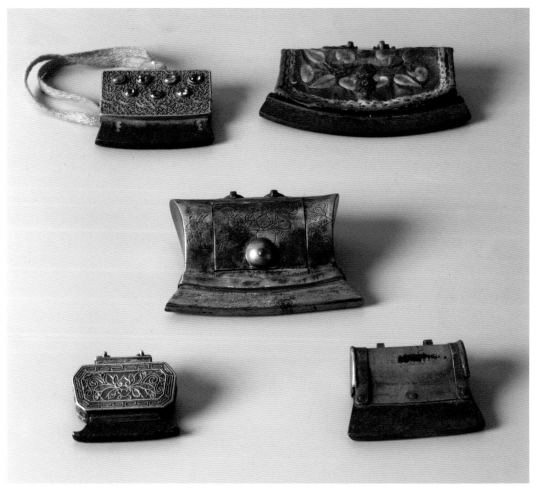

五隻不同材質鏈包的火鐮，依次為金質、織物、銅質、銀質、鐵質

漢式火鐮

漢文化追求高雅，推崇琴棋書畫，講究格調、注重品味。很多器物，尤其是瓷器和文房、文玩等用具皆精妙無比。而火鐮在漢文化中被認為純粹是使用工具，所以在中國廣大漢文化區，傳世的能達到藝術水準的火鐮可謂鳳毛麟角。

中國曾有厚葬的習俗，往往把生前最珍貴、最喜愛的東西作為陪葬，但是這麼多年來，我還沒有聽說或見到哪個墓中的陪葬品中出現了火鐮。當然我不知道，不代表一定就沒有，但可以肯定的是非常稀少。這也說明在古人眼裏，打火器、火鐮這些日常用具算不上珍貴。

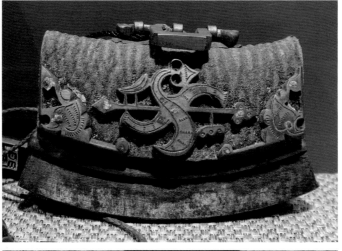

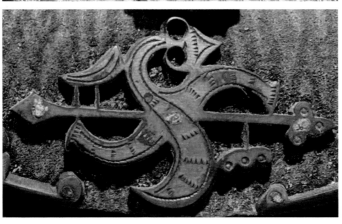

典型的漢式火鐮

寬7.3厘米　高4.6厘米　重48克

漢式白銅火鐮

寬9.8厘米　高5厘米　重80克

十九世紀末期至二十世紀早期白銅匾牌式火鐮。這件器物與書中介紹的歐洲萬次火柴大致在同一時期。這種形式的火鐮流行於中國中部和北部，主要在內蒙古、河北、京、津等地使用，傳世的數量多，應是專業工坊製作的器物。相比同品種是一件工藝製作質量較高的火鐮，屬當年大戶人家使用的器物。它距乾隆時代的火鐮，已經過去了兩百多年，但除了裝飾變化，在打火方式上沒有任何的創新。這件火鐮刻有「忍者自安生財」字樣，同樣形制的火鐮在中國北方有較多的傳世，每隻所刻文字多不相同，也算得上是個性化產品。

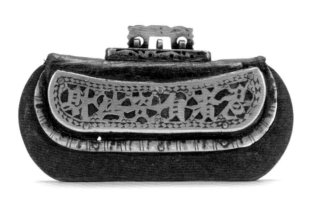

漢式銀製寶匣式火鐮

寬4.2厘米　高4.9厘米　重41克

清晚期，山西地區生產。此為筆者收藏的最小的一件火鐮，主體為盒子，邊飾雕回紋，內雕花卉，原燒藍已脫落，有濃濃的山西地區風格。相對於民間器物，此器已算很精美、講究。

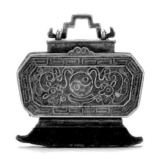

清代 漢式火鐮

寬10.9厘米 高7.7厘米 重137克

此器出現於甘肅，是甘肅與西藏安多地區常見的造型和裝飾。

清代 蒙式火鐮

寬11.5厘米 高5.9厘米 重110克

此火鐮正反兩面裝飾「萬」、「壽」圖案的鐵飾件，為中國北方內蒙古和京津冀地區典型清式裝飾符號和風格，是大戶人家的家用火鐮。

清代 漢式「致中和」款識火鐮

寬9.8厘米 高6.9厘米 重98克

此件火鐮鐮包正面嵌裝銅雕楷書大字「致中和」。鐮包邊緣用小圓銅片裝飾兼加固功能。「致中和」語出《中庸》，意為道德休養達到不偏不倚，不走極端的中庸境界。

以名言、警句作裝飾的火鐮為數不少，此件較有文氣和內涵。

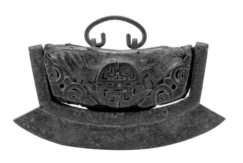

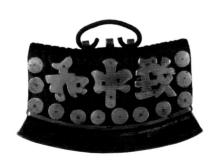

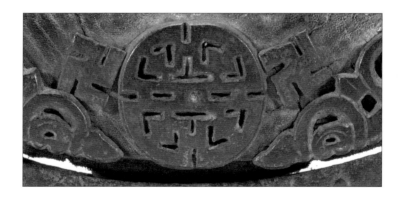

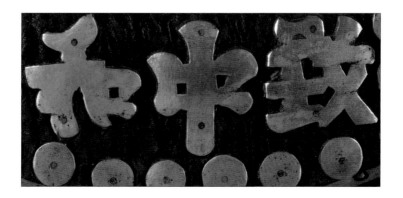

清晚期至民國　漢式火鐮

長8.5厘米　高6.5厘米　重60克

採用鏒銅工藝，打火條上有「王」字落款，應為京城剪刀名號「王麻子」。黃銅片鏒「指日高陞」四字吉語，竹節紋黃銅包邊，股子皮做鐮包。此件火鐮為一般市井人家所用之物，算得上質量較為上乘者。

清代　漢式鏒雕「萬」字、「壽」字火鐮

寬9.5厘米　高7.6厘米　重98克　清代晚期或民國

採用鏒銅工藝，鐵質打火條上刻有「永」字，應是製作作坊號。

這種採用鏤雕，也稱鏒銅工藝的火鐮有較多的傳世實物，因為當時是採用手工和鏒機結合製作，所以每件都不完全一樣。圖案的繁複程度和工藝的高下，也會因工匠水準不同有很大的差距，但總體而言這種類型的火鐮年代較晚，藝術價值不高。

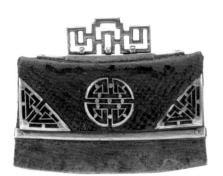

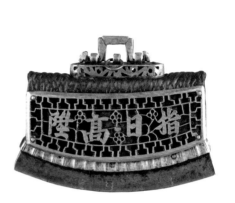

清晚期至民國　漢式火鐮

寬8.2厘米　高5.3厘米　重108克

此為典型京作火鐮，相同式樣火鐮筆者曾見過多隻，但此件特別工整精美。飾件為合金銅，品質遠高於同類製品，所包裹的股子皮（曲度）是筆者所見民間火鐮中品質最上乘者。此外，此火鐮有雙提樑，外圈的大提樑是吊樑，內圈小提樑是為掛流蘇而設，亦可作小鏈提樑，也是較講究的標誌。

此件火鐮已有很好的設計感，有 Art Deco 的藝術風格痕跡。雖是手工製作，但已有工業化產品的雛形。內有銘牌，軋刻「福祥寺」、「義成」字號。（福祥寺在北京南鑼鼓巷福祥胡同25號）

看過這些漢式火鐮的讀者，一定會覺得沒有什麼特別精美打眼的，挺不過癮。在多年收藏火鐮的過程中，我也是期盼著能找到精美有品位、稱得上藝術品的民間中原漢人使用的火鐮，但一個沒有見到。這讓我很失望，但慢慢思索我明白了，因為漢文化是士大夫文化，喜愛的器物是文人用具，若是涉及到琴棋書畫的器物，就會講究得無以復加。例如古琴名堂多，琴桌名堂多，連琴桌上面放的磚都大有名堂。文人書房裏用的東西就更是不得了，而火鐮是純粹的使用工具，在讀書人的眼中，本就不算個玩意兒，在中原物質文化中沒有任何地位，也沒有被做成藝術品的了。

蒙式火鐮

火鐮，被蒙古族作為一種隨身佩帶的裝飾品，往往和蒙古刀、筷子等物件合在一起。因此直到現在他們還在大量製造。當然，現在的火鐮作為取火工具的屬性已經弱化了，就有點像現代人還帶機械的手錶。有意思的是，蒙古火鐮吸取了其他民族火鐮的優點，包括大量地使用了漢民族的常用圖案、圖騰標識。較多的實物證明，除皇家火鐮之外，蒙式火鐮是中國火鐮工藝技術與藝術水準最高的。

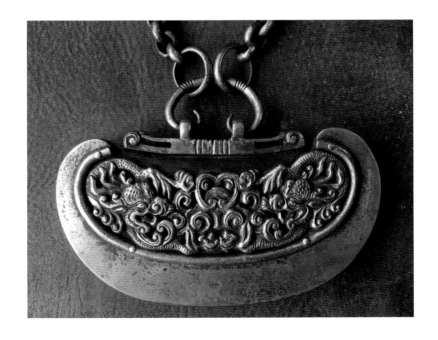

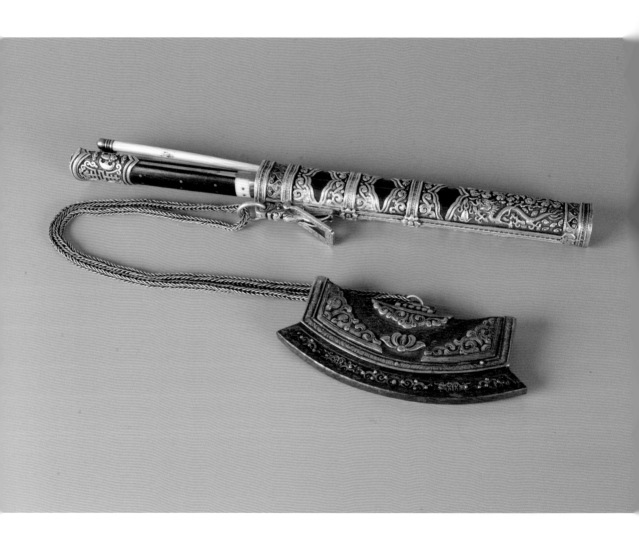

111

寬7.6厘米　高5.5厘米　重110克

此件火鐮端莊簡潔，提樑、外框鑲鑲雙喜字。這件火鐮從造型和裝飾看一定會被認為是漢人製作和使用的器物，但經過尋源證實，這件火鐮出於外蒙古，是一件蒙式火鐮。

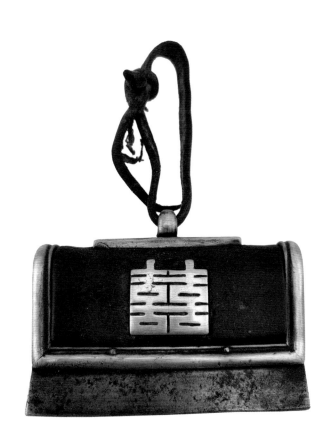

清代　蒙式火鐮

寬14厘米　高18.5厘米　重110克

標準蒙式風格，圖案和做工精美且複雜，以裝飾藝術和做工水準而論是筆者所見最好者。

相對於漢文化，中國蒙古族與藏族對火鐮作為裝飾以及身份地位的標誌更為在意，因此才有了這類尺寸和裝飾繁複誇張的製品。

研究器物，最有意思的是可以透過每件器物「看」到它後面的人，包括其設計者、製作者和使用者。雖然看不到他們的長相，卻能看到其身份地位、藝術修養、脾氣甚至當時的社會背景。

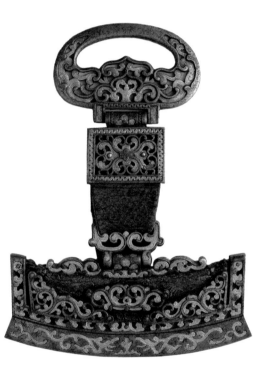

蒙式火鐮

寬8.6厘米　高6.6厘米　重211克

此款火鐮為元寶形。本是中原漢族地區童子常佩帶的元寶鎖造型，但這確實是一件常見的蒙古族火鐮。整器厚重敦實，「壽」字紋的鐵雕覆蓋蓋烏拉皮的鐮包。

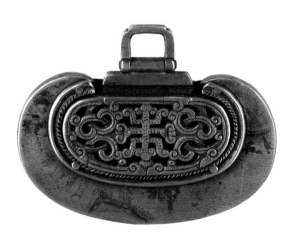

藏式火鐮

在藏傳佛教影響下，藏族的火鐮多為色彩鮮豔，造型較為誇張的藝術風格，喜愛把珊瑚、松石等寶石鑲嵌在器物上。和蒙古族一樣，藏民也喜愛把火鐮作為裝飾品隨身佩帶。所以至今藏族還在不斷設計製作各式各樣越發精美的火鐮。

這件火鐮非常有趣，它是蒙式結構、蒙式工藝，但裝飾風格卻是西藏的，因此有理由相信這是蒙古為藏人製作的，也可稱作「混血兒」。按其裝飾風格，將其歸入藏式火鐮內。

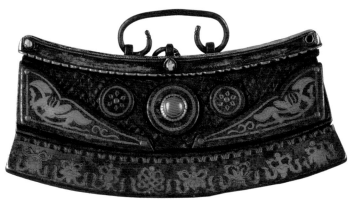

清　藏式鑲嵌紅珊瑚綠松石
火鐮

長11.2厘米　寬7厘米　重168克

這是一件相當精美的藏式火
鐮，細微處可見設計和製作工
匠的匠心。這也是藏式火鐮中
常見的一種風格形式，完美保
存至今，殊為難得。

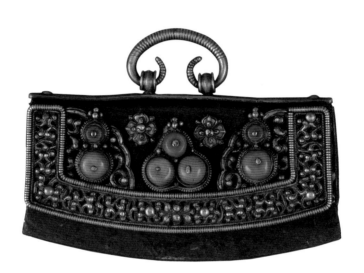

清代 藏式火鐮

寬12.5厘米　高8厘米　重132克

此件火鐮出自西藏康巴地區，鐮包採用布皮結合的製作方式。鐮包周邊嵌裝銀質四方浮雕塊，正面中心銀質花托嵌裝珊瑚。此件火鐮裝飾講究，製作工藝極精，屬藏式火鐮中的佳品。傳世的數量較少，能如此保存完整的少見，難得。美國國家自然歷史博物館收藏有一件，與此件相似，應為同時段製作的。

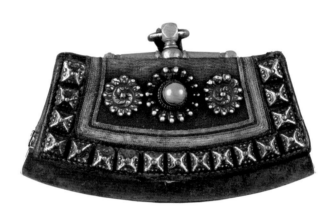

清代 藏式火鐮

寬15.4厘米　高8.3厘米　重443.3克

此火鐮器型巨大，為典型的西藏粗獷風格，後背裝飾鐵飾件似為天珠造型，在很多藏區的火鐮背面常見這種題材的飾件。

清至民國 藏式火鐮

寬14.5厘米　高8厘米　重197克

此件火鐮有濃鬱康巴藏區裝飾風格，鐮包正面以綠松石和料器仿珊瑚鑲嵌，沿邊裝飾白銅十字花包邊。

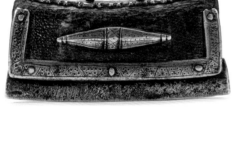

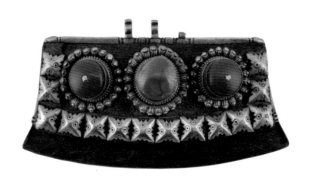

清代宮廷火鐮

清代皇室特別注重自己的正統地位和皇權，故其所用的火鐮也被賦予了更深刻的內涵。清代宮廷火鐮，大都是由內廷造辦處的各作的能工巧匠設計製作，用料工藝做工都達到了極致。

孝莊皇后的火鐮　台北故宮博物院藏

關於清宮火鐮的記載

清乾隆　黑漆描金火鐮

此火鐮盒採用木胎黑漆描金，繪製松石海浪景象，金色深淺不一，展示出前後景物的層巒疊嶂，立體生動，有典型乾隆朝（洋漆）工藝特徵。

中日兩國漆器藝術的交流有千年的歷史，早期是中國製漆技術流向日本，宋代開始相互交流，日本漆器在與中國交流的基礎上逐漸形成獨特的風格，十六、十七世紀中國進口了大量日本漆器。故宮博物院藏日本漆器依其製作工藝可分為描金漆、彩繪漆、螺鈿漆，裝飾題材多為花卉、鳥獸、山水、人物、神話歷史故事等。雍正、乾隆期間，造辦處仿效生產此類日本漆器，並稱為洋漆，由於雍正帝對黑漆器物尤其鍾愛，促進了黑漆工藝發展。此件火鐮盒即為這一工藝的典型代表。

此種火鐮當年曾製作相同的多隻；唯金漆圖案不同。

清乾隆　桃形洋漆火鐮

此件為典型清宮造辦處雍正乾隆朝仿日本洋漆製品，設計獨具匠心。雍正乾隆兩朝帝王對日本漆器尤為青睞，曾命造辦處製作過包括家具等各種器物的「洋漆」蒔繪作品。

北京故宮博物院藏

119

清乾隆　扇貝殼鑲象牙火鐮

此件火鐮設計極富想像力：以象牙扇貝貝殼製成，火鐮主體兩面以暗紅色扇貝為面，外圈包以象牙，牙面雕刻夔鳳臥蠶紋，火鐮上部繫一根明黃絲繩帶，中穿一顆紅色珊瑚珠，火鐮下部貝口處可抽拉打開，為火石摩擦引火處。這件火鐮稱得上是一件優秀的藝術品。

一件器物的價值不完全取決於所用的材質和其製作工藝，以此件火鐮為例，其創新的藝術水準遠勝純金加寶石的價值。

潘陽故宮博物院藏

清乾隆　金累絲嵌松石火鐮

寬8.7厘米　高6.5厘米

火鐮為扁葫蘆形盒體，寓意福祿萬代；兩面滿嵌綠松石，黃絲帶上繫紅珊瑚珠一粒。此件火鐮工藝複雜精緻。打火條手工鏨刻出一圈珠，是乾隆朝官造火鐮的特徵。它原是與一件赤金嵌松石鏤空扳指盒同掛在一副吉服帶之上，為典型清內務府造辦處製品。

清乾隆　緙絲牡丹花卉火鐮

以織品作為鐮包的火鐮是當年火鐮中的一個常見形式，以清宮官造的最為優秀，而緙絲的堪稱極品。

北京故宮博物院藏

清乾隆　鎖繡、盤銀繡荷包
火鐮

長10厘米　寬6.5厘米　重53克

此件火鐮以絲織品代替皮子，採用多種編織方法，包括特別講究的鎖繡、盤銀繡，看著不起眼，但從其精細的鐵件做工與織繡工藝一眼可看出其不同尋常。上蓋內襯是明黃色，當年無疑是一件皇家用品。類似的火鐮，北京故宮博物院有多件藏品。

清乾隆　銅鎦金透鏤雕雙龍
紋火鐮

寬6厘米　高2.7厘米

王世襄先生收藏。左右兩龍昂首涌向正中上端，下鑲打火的鐵條。此器雖小，愈見工藝之精、設計之巧妙，為典型的清宮內府工藝。

清乾隆　錢包形銅鎦金畫琺
瑯火鐮

寬7.3厘米　高8.3厘米

此火鐮正反面以畫工精湛的畫琺瑯繪製了比利時著名芭蕾舞演員卡瑪戈（Ca margo，當年巴黎歌劇院的芭蕾舞明星）的表演場景，在我所見過的小型畫琺瑯器中，包括鼻煙壺、懷錶、盒匣等金屬胎畫琺瑯等，若以畫面的靈氣而論，此件最棒。打火鐵條亦有精細的手工鏨花浮雕，綜合判斷，此件極精美的火鐮，當是圓明園西洋樓之遺物。

此器原為法國 Weiss 家族收藏，曾參加一九〇〇年巴黎世界博覽會。

清乾隆　金火鐮

寬9.6厘米　高5.2厘米　重128克

此件火鐮主體採用整體金澆鑄，再以手工錘揲、鏨刻、打磨等工序製作而成，立體感極強。圖案為雙龍戲珠及鯉魚躍龍門，寓意飛黃騰達、一步登天。火鐮下部的打火鐵條與盒體用鉚釘固定，從火鐮側面可以看出其整體的厚重感，並手工鏨刻出一圈回字紋。此件配有如意垂肩裝飾的原套荷包布袋。

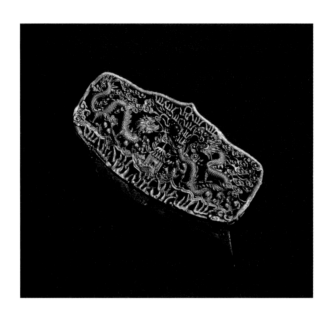

清乾隆　玉雕帶鐮套火鐮

此火鐮以極精美的玉雕作為握把，並配有講究的藤編火鐮套。

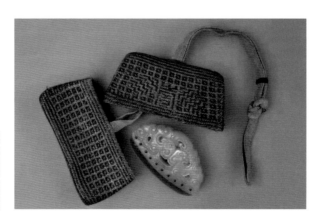

北京故宮博物院藏

可以明確地看出，清代皇家所用的火鐮個個都精美無比，很多屬於藝術品，原因十分簡單，清政權是少數民族統治多數民族，需要設法建立正統地位，這關係到政權和江山，因此，他們用的器物無一例外要和民間的區別開，都要有皇權的特徵，這就是清代皇家火鐮個個如此精美的根本原因。

打火機

古董煤油

歷史上，人們探索打火方法的過程中，有過許多嘗試，包括化學的和物理的。例如利用化學反應產生火，利用打擊爆燃雷管，利用自燃的磷化物質點火等。每種方法都有其優點，除了從安全、可控、便攜、使用方便上考量，還要考慮經濟性、可批量商業化生產和銷售方面，這些方法都不能讓人滿意。到了十九世紀後期，人們終於認識到，在當時特定的生產力以及所能獲得的材料的前提下，以帶齒的金屬摩擦特製的火石是唯一現實可行的辦法。這個思路到了二十世紀初成為主流。依照這個原理，真正實用的打火機終於出現了。隨後，在這個領域有太多的人展現出無窮的智慧，使這種摩擦打火的方式有了多種形式的呈現，出現了各式各樣的打火機。

對西方打火機，目前還沒有學術上的分類，而且如何分類也是很棘手的問題。既可以按所用的燃料來分，分成煤油機和丁烷氣機兩大類；也可以把它們看成藝術品，分成古典風格和現代風格兩類；還可以按製造國家來分類。西方近百年來生產的打火機數量眾多，品種複雜，參與的國家或地區有很多對打火機劃分時會發現各有各的問題，很難找到一個理想的分類方法。

鑒於本書更強調的是打火機的藝術性和工藝水準，故主要涉及古董煤油打火機一類。

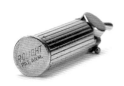

早期的和特殊結構的打火機

ROLIGHT 煤油打火機

直徑1.6厘米　高7.2厘米　重57克

1937年英國製造，結構設計很特殊，採用預加力，反彈搖臂式打火方式，小巧玲瓏。

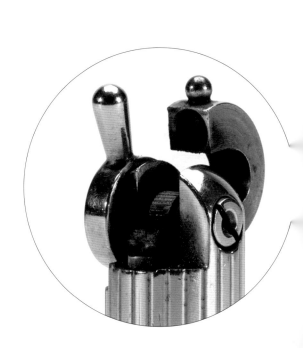

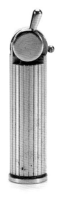

撥拉式打火器

寬3.2厘米　高6厘米　重55克

1921 年法國產。此機距今整整一百年了，嚴格地講，它不算打火機，應稱作「撥拉式萬次打火器」。其原理與萬次火柴相同。這種機器的「輩分」，要高於傳統的打火機。同廠家同一品牌的同一種形式的打火器，多為純銅和銅鍍銀材質的，而這隻是純銀錯金，身份很高，傳世數量較少，十分難得。

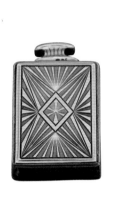 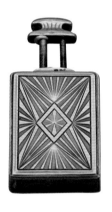 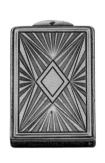

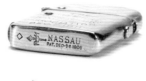

打火機底部刻字

拿騷古董煤油打火機

寬3.9厘米　高5.7厘米　重50克

1910年美國製造，白銅材質，為美國歷史上最經典的早期實用機型之一，其造型結構都有典型美國特點。

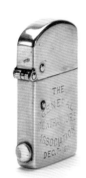

打火機透視

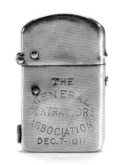

打火機正面

打火機背面

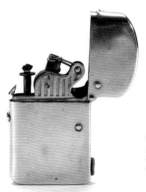

打火機打開

127

Benog 古董煤油打火機

寬3.9厘米　高5.6厘米　重60克

1945 年英國製造。設計很特殊，抬臂桿內藏有棉芯，打火後可以同時引燃兩個火種，不僅設計神奇，更方便某些特殊的用途。

打火機底部刻字

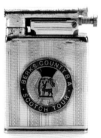

打火機正面

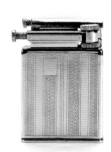

打火機背面

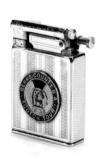

打火機透視

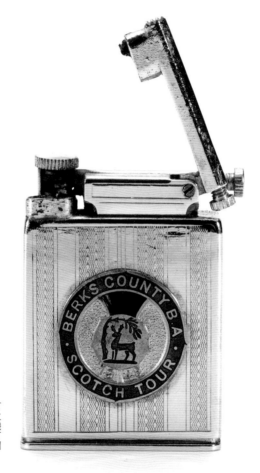

打火機打開

ALWAYS 銀套古董煤油打火機

寬3.6厘米　高5.5厘米　重45克

1915 年德國製造。此打火機方頭方腦，看著其貌不揚，卻屬特殊結構機型，在打火機發展史上佔有重要地位。此機打火有力，深得追捧。一般打火機的搓火輪為圓型，而此機為長條形，似搓衣板，故得名「搓衣板」。

此外，這種打火機的火石倉結構也特殊，是方形的，使用方形打火石。後來方形火石淘汰，普遍都使用 2.8 至 3.0 毫米標準圓火石。

打火機火輪

打火機正面

打火機背面

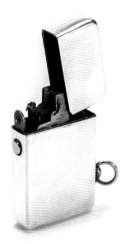

打火機打開

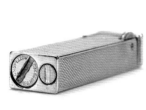

打火機局部紋飾

LONGFLLOW 古董煤油
打火機

寬1.9厘米　高6.8厘米　重45克

1930年奧地利製造。這是一款結構較特殊的古董火機，此機不僅火輪設計獨特，且其滅火帽帶伸縮功能，有了更好的密封性，細節之處可見匠心。機身側面帶法國出口稅標，底部專利號為99262，至今打火率接近百分之百。纖細高挑的造型，操作順手，各方面都很優秀。

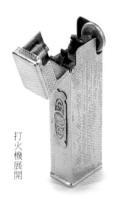

打火機展開

打火機局部

打火機底部

打火機背面

打火機側面

打火機正面

在歐美市場，有一些「物美價廉」的經典打火機，以下幾款就是典型的實例。

麥克默多（Memurdo）打火機

寬4厘米　高5.5厘米　重61克

1950年英國製造。此機為橫搓輪結構，高挑機身結實耐用。此款機型亦有不同材質和裝飾的品種。每件產品都留有簽名窗，價格親民，使普羅大眾也可以有尊嚴地享受美器的樂趣。這是一款半自動打火機，一搓搓輪，防火帽自動升起。

打火機底部

打火機局部

打火機背面

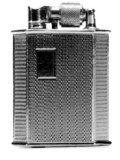

打火機正面

打火機展開

打火機局部刻字

打火機正面

道格拉斯（Douglass）打火機

寬4.3厘米　高5.3厘米　重67克

這是一款為大眾設計生產的打火機，以「簡單實用」為設計宗旨。

這款美國的打火機看似簡單，實則有設計者太多的心思和精力，極為成功，不僅造型經典，難以超越，且價格便宜，幾十年在美國生產至今，可謂人見人愛。早年在美國生產，後來轉到日本生產，創造了輝煌的歷史。

從此件打火機底部刻的商標可知，此機是一九二六年生產於美國。

打火機底部

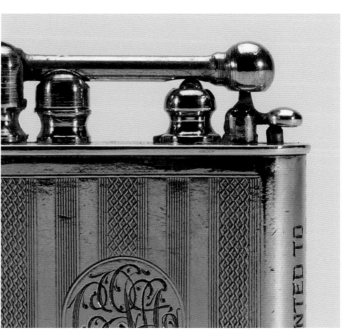

打火機局部紋飾

銅鍍金打火機

寬3.2厘米　高7.2厘米　重36克

為較早期法國設計並工業化生產的產品，沒有商標。這類結構簡單、廉價的大眾打火機，當年有很多小廠家進行設計製作，這些廠家後來幾乎都倒閉了。此件打火機顯然是被常年使用，搓輪和滅火帽曾更換。

西方的打火機，即使是普通的工業化產品，也往往在器物最醒目地方留一個專用的簽名窗，可以供使用者以各種形式把自己的名字甚至人像放上，顯示了他們對私有財產權的由衷重視。這和中國人的觀念完全不同。在中國人眼裏，只有人死了才有這麼個做法，這反映出兩種文化的差異。

打火機局部

打火機正面

打火機透視

打火機底部

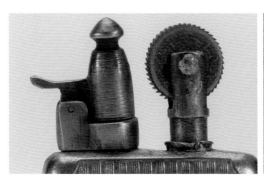

打火機局部

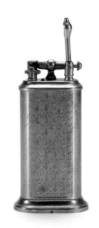

帕克謝爾曼（ParK
Sherman）銅鍍金台式打
火機

寬4.5厘米　高8.6厘米　重87克

這是一件銅鍍金台式抬臂煤油
打火機，造型莊重大方，機身
飾有精美的圖案，曾是美國人
很喜愛的日常使用打火機，銷
量巨大。

打火機側面

打火機背面

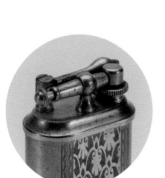

打火機局部

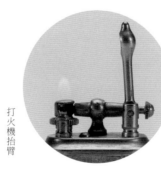

打火機抬臂

打火機底部

打火機局部紋飾

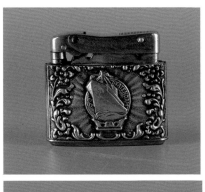

千火花（Mylflam）銀套古
董煤油打火機

寬4厘米　高5厘米　重65克

1940 年德國製造。銀套高浮
雕，正面帆船，背面是田園風
景圖，栩栩如生。雙環式打火
設計相當機巧：在靠近機頭處
按壓，火焰可以常燃不滅，靠
後一些按壓是正常打火，鬆開
後自動滅火。

佛來明多（Flamidor）超
粗大號雙頭火絨古董打火機

3.5×2×4.5厘米　重128克

1930 年德國製造。到二十世
紀三十年代，煤油機已經成熟
了，為何還生產火絨機呢？原
因是多方面的。使用時無須添
加煤油，直接靠火輪摩擦火石
的火花就能點燃火絨，加粗的
火絨條，能在極端的大風或者
高海拔缺氧的環境下使用，也
能滿足抽雪茄的需要。

另外，據友人相告，美國當年
有段時間監獄中不允許用可打
出明火的打火機，有廠家生產
這種打火機供獄中犯人用。

此件火絨機前後有兩套火石桿
打火器，這令筆者十分費解：
或許是為了打火更為可靠？也
不排除原本只有一個火石桿，
是商家銷售時做嚎頭多加了一
隻。這一疑問，有待進一步
研究。

登喜路（Dunhill）鍍金小方煤油機

寬34厘米　高34厘米　重48克

1946年製造。這是登喜路在瑞士製作的非常經典的一款煤油打火機，昵稱「小方塊」。整機純銅鍍金，翻蓋機身，側邊滾輪點火，底蓋加油，簡便耐用。價格實惠且體面，還可作為把玩的小物件，堪稱一代名機。

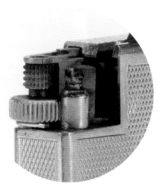

打火機局部

PRES自動台式火柴機

寬8.3厘米　高9.5厘米　重158克

1930年代美國製造。這是蓄能自動台式機，直接按壓點火桿，觸發蓄能開關，然後拔出點火桿，輕觸點火開關即可自動點火，使用方便。機身為紅色電木材質，機頭側邊有專利號和品牌信息，屬少見的台式自動火柴機。

一戰戰壕打火機

自從採用搓輪摩擦火石的方法成功製作打火機以後，這種打火技術便成為打火機的奠基石。從此之後一百多年來，各種功能形式的打火機，大都是基於這一原理。

其中1914—1918年的第一次世界大戰期間，竟創造出一種全新的打火藝術形式——戰壕藝術。當年西線戰場是塹壕戰，因為有重型高速的馬克沁機槍把守，雙方對峙，誰都不敢貿然大規模進攻。雙方士兵躲在戰壕裏不敢出頭，經常是幾個月，甚至大半年時間。戰壕延綿幾百公里，一兩公里處就設有一個中轉站，有的類似小型的工坊，為維修兵器等相應的工作提供條件。士兵們在戰壕的生活苦不堪言，天天無事可幹，為消磨時間，更作為精神寄託，大家就湊一塊兒，琢磨設計製作起打火機來了。

當年英、法、德三國都是全國動員兵役，參戰的士兵來自各行各業，其中有優秀的藝術家、科學家、工匠，所以戰壕打火機中不乏相當具藝術和工藝價值者。我收集了五十多隻戰壕打火機，因它們是手工製作的，每一個都獨一無二。這些戰壕打火機表現了士兵們對藝術的追求、對生活的嚮往、士兵的心情和心態，也顯示了當時的社會風貌。以這些打火機辦一個展覽，它們會無聲勝有聲地讓人感受到戰爭的殘酷與和平的可貴。這些打火機是對一戰歷史最好的見證。

關於戰壕打火機，恐怕所有讀者都會有疑問：真有可能是在戰爭前線製作的嗎？按常理我也曾覺得在冰天雪地的戰壕裏怎麼可能製作打火機呢，而且也沒有找到相關和可靠的影像或文獻記錄，所以不能說這是鐵定的事實。不過對一件歷史事實的認識和判斷，往往通過較多的實物搜集研考，加上邏輯推斷，可以得出結論。下面列出二十隻戰壕打火機，如果讀者具備基本金屬加工知識，愛動手製作，愛思考，也熟悉第一次世界大戰史，自然會做出客觀的判斷。

題外話

1969年對蘇自衛反擊戰，有一位曾經參戰的朋友告訴我，在雙方對峙階段，中方士兵曾興起了做煙斗的熱潮，就地選用各種物料，發揮想像力，還真製作出了各式各樣的煙斗。這個事實也印證了在極度殘酷的戰爭中，偷閒動手做些東西是減壓的好方法。

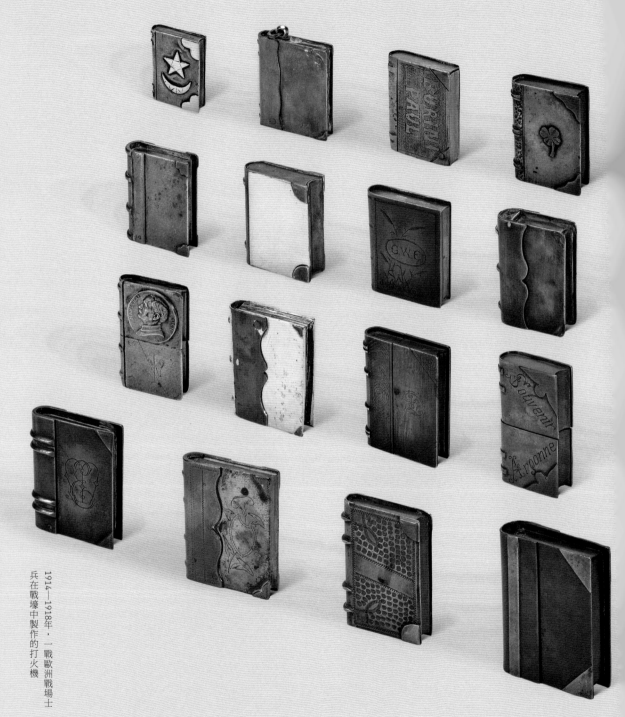

1914—1918年・一戰歐洲戰場士兵在戰壕中製作的打火機

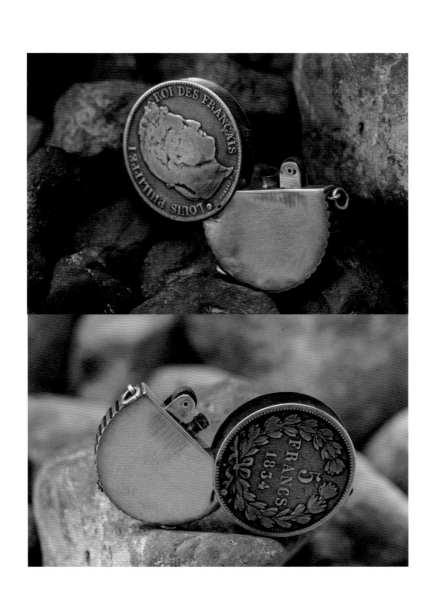

銀元戰壕打火機

直徑3.8厘米　重32克

1914—1917年，法國一戰銀元打火機。這是用一枚小銀元製作的打火機。先把銀元對剖切開，然後磨薄，中間由鉸鏈聯結裝上打火機。打火機合起來以後，從外表看還是一塊銀元。這無疑是要花大量時間手工製作，應是一隻戰壕機。

很多器物在某特定的年代會有共性，熟悉中古懷錶的人會知道，這種銀元戰壕機與同時代很流行的銀元式懷錶形式和設計理念如出一轍，而銀元形懷錶後來又演變成為金幣懷錶，風靡一時。

1914—1917年。見到這三個戰壕機，中國文物迷一定會樂了。這和遼代白瓷雞冠壺太像了。其中前兩個分別是用黃銅和紅銅材料製作。原本它們有些是給毛瑟槍填底火火藥的小壺。這種槍一戰前已經淘汰了，而小壺就成了改造火機的好坯子。只需要加一個火石桿，士兵們就能把它們改成打火機。另外一個較小的原本就是打火機，用高純度白銀（850）製作，年代稍晚一些，結構也更為講究。

這種類型的火機是原製作的，還是由火藥壺後改的，要根據情況來判別。例如有三個孔的，顯然一個是多餘的，所以是後改的可能性大。

紅銅質戰壕機

寬4.9厘米　高5.8厘米　重46克

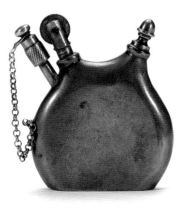

黃銅質戰壕機

寬5.3厘米　高6.9厘米　重67克

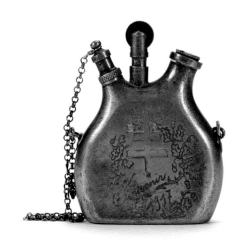

銀質戰壕機

寬5.2厘米　高4.9厘米　重21克

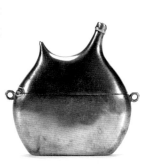

大油葫形戰壕打火機

1914—1917 年製作。這隻大油葫型的打火機，粗糙無裝飾，顯然是純手工製作的，先鎚打成型，然後馬馬虎虎銼了一銼就完工了，但是它證明了一個很重要的事實：它用的是最原始的簡單工具，不需要任何條件，也不需多高的手藝就可以打造出來。這有助於證明這類器物確實是戰壕中製作的。

這件打火機粗糙無美感，但膛大裝油多，好用，似乎能看到製作它的那位大大咧咧的大兵。

這類打火機，有些是用懷錶殼改的，但有些是原作的，分辨的方法，有太多名堂和講究。糙一點的說法就是「拆東牆補西牆，五馬換六羊」，收藏和研究過懷錶的人看一眼就明白。

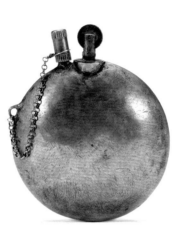

直徑7厘米 重75.4克

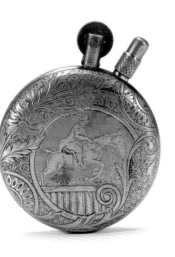

直徑5.2厘米 重50克

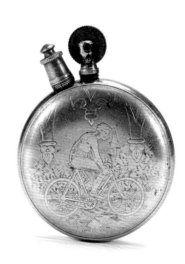

銀質，由懷錶後蓋改製為打火機

直徑4.6厘米 重42.6克

1917年這隻火機也顯然是純手工製作的，工藝也不精細，但比上一件要精美很多，正反兩面鏨花。有理由相信是一戰期間戰壕裏面士兵的純手工打製的。

直徑5.6厘米　重48克

由一隻烏銀懷錶改製的戰壕打火機

直徑6.5厘米　重107克

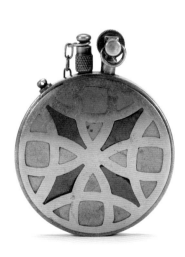

直徑6.2厘米　重87.3克

書本式戰壕打火機

1914—1917 年製造。書本式戰壕機是戰壕機中數量最多的品種。

大多數在造型上有《聖經》的影子，有的甚至就像是一本微型《聖經》。顯然，戰爭中隨身攜帶這樣的打火機，對士兵心理有安慰作用，應算一件理想的「護身器」。

在拍攝這幅照片時，幾十台百年前戰壕裏士兵製作的火機靜靜地放在一起，似墓碑。透過這一件件打火機，引人聯想，我們似乎可以「看」到每件打火機背後那一位無辜捲入戰爭的戰士。他們中有的那麼有才華，不知這些打火機的主人中戰後能有多少倖存下來返回了家園。

這是一隻沒有火石桿的戰壕書本式手持煤油燈。

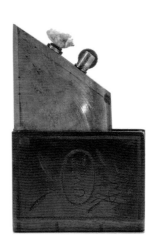

寬4厘米　高5.2厘米　重76克

沒有火石桿的書本式戰壕煤油燈

寬5.6厘米　高7.2厘米　重157克

寬4.6厘米　高6.3厘米　重103克

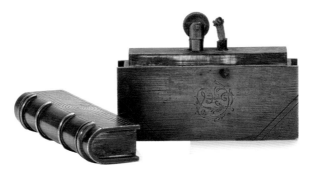

寬4.6厘米　高6厘米　重73克

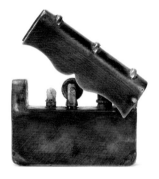

寬4.1厘米　高6厘米　重70克

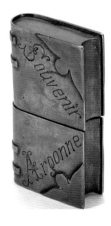
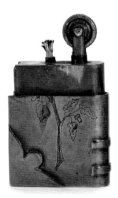

寬3.9厘米　高7.2厘米　重95克

寬4.5厘米　高6.5厘米　重91克

寬4厘米　高5.5厘米　重75克

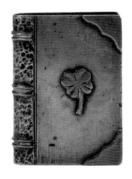

寬4.2厘米　高5.7厘米　重68克

寬4.1厘米　高5.8厘米　重53克

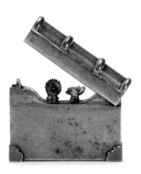

寬3.6厘米　高4.8厘米　重57克

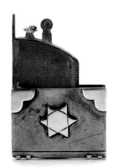

寬3.4厘米　高4.5厘米　重48克

寬4.7厘米　高6厘米　重78克

寬4.5厘米　高5.9厘米　重76克

寬3.7厘米　高5.9厘米　重66克

貴金屬和多功能古董煤油打火機

第一次世界大戰結束之後到第二次世界大戰開戰之前的近二十年時間，是打火機在西方發展的最輝煌時期。在這個時期，由於特定的歷史和社會因素，打火機越發豪華。主要原因是虛榮的社會風氣，因為打火機是當時男人和女人都使用的用具，可以代表展示使用者的身份和地位，而且打火機越發具有了把玩性和欣賞性。那個時期並不知道吸煙有危害，反而是時尚，各階層的人吸煙比例極高，也是促進打火機發展的一個重要因素。具體的特徵可有以下三方面：一是使用了貴金屬；二是加強了藝術和裝飾性；三是打火機具有了多功能和把玩性。

一般而言，用銀和黃金製作的打火器被認為是貴金屬器物，從傳世實物看，歐美銀製器相當多。首先白銀產量高並不很貴，而且白銀加工性極好，製作成本低，大多不過就是生活實用品。嚴格講，黃金和鉑金不僅貴重，而且當年多半要由手工打造，所以只有這兩樣金屬的製品才稱得上是貴金屬器物。有意思的是，中國的金器多是皇家專用，且多用足金，西方金器並不僅限王室專用，而且出於結實耐用的考慮，極少有用純金者，多是根據使用強度做成18K、14K、9K，含金量的高低並不完全代表價值。

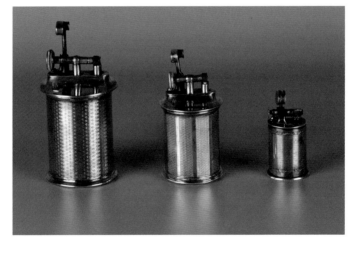

二十世紀三十年代英國產的結構相同、尺寸不同的銀質台式打火機

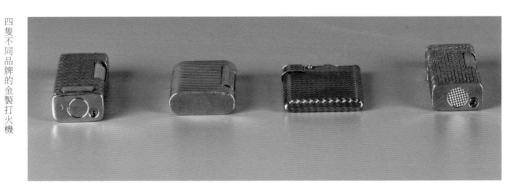

四隻不同品牌的金製打火機

勞斯萊斯 9K 金打火機

寬3.9厘米　高8.5厘米　重43克　20世紀30年代

百多年以來，世界上眾多品牌推出過很多各具特色的金質打火機，其中有一款尤其備受矚目，這就是勞斯萊斯的 9K 金質打火機。

這隻打火機是 1926 年勞斯萊斯公司委託登喜路廠家，由其當家製造名匠參照勞斯萊斯汽車的標誌性水箱造型而設計製造的。原則上這款打火機僅出售給擁有勞斯萊斯轎車的車主，因數量太少，所以看似工業品的這款打火機，其實主要是由手工製作的。

經過時間的沉澱，當年的這款打火機越發被公認為一代經典，更是打火機和精緻小型金器愛好者和收藏家的心愛之物。因其傳世數量極少，十分難得。

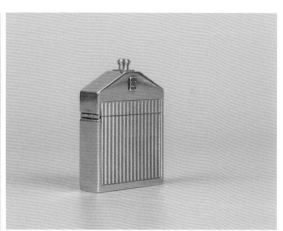

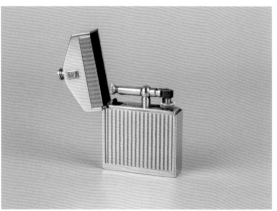

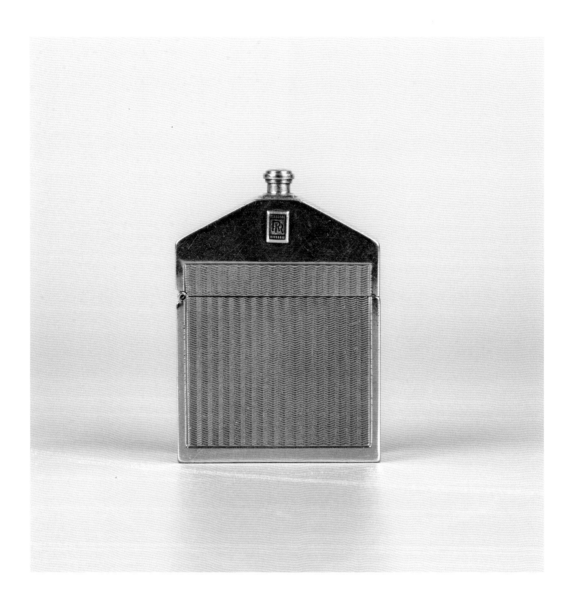

帶煙盒帶錶的多功能打火機

帶有煙盒又帶錶的金製打火機，英文稱為「Compendium」，奢侈到了極致。登喜路公司在 1926 至 1936 年間，曾以顧客特殊定製方式生產過這類產品，每件都有不同，均為手工製作，是頂尖的產品。

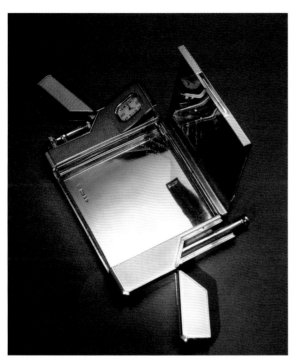

登喜路 9K 金帶錶多功能打火機

寬8厘米　高15厘米　重157克

1926 年設計製作。此機帶煙盒，表的多功能打火機，煙盒內左上角有「Bando」製標識。

1926年設計製作。此機帶煙盒、錶、小裁紙刀等多功能，是頂級製品

寬8.2厘米　高12.5厘　重226克

二十世紀初，歐洲開始出現並逐漸盛行了帶有錶的打火機。這幾件是1920年至1930年間不同品牌，用貴金屬製作的經典並有代表性的打火機。

帶錶的各式打火機，其中右下角那件是一件打一次火就能上一次弦的「自動上弦」打火機。

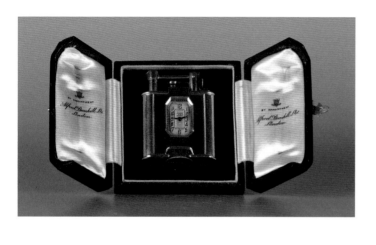

卡地亞18K金琺瑯錶機

美國1930年代生產的「金輪」鐵皮鍍鉻錶機

德國1940年代產「科勒比」銅鍍金錶機

卡地亞18K金帶鑽石、紅寶石錶機

登喜路14K金大號錶機

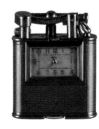

登喜路985銀錶機

琺瑯裝飾打火器

在金屬器物上施琺瑯裝飾是最講究的裝飾手法。傳統的琺瑯器，使用高溫明火（俗稱「大明火」）燒造而成，燒成後的表面形成高亮度高硬度極富質感的琺瑯層，特別惹人喜愛。一般而言，金屬胎琺瑯器有三種做法，分別是鏨胎琺瑯，亦即填充琺瑯、掐絲琺瑯和畫琺瑯。其中尤以畫琺瑯最為講究，工藝也最難。客觀地講，每一幅畫琺瑯的作品就是一幅繪畫作品，由於所用的原料和金屬胎實際比畫畫還要難，而且要經過一次甚至多次的反覆燒造，可以說從事畫琺瑯的畫師就是藝術家。

因為每一件畫琺瑯器都是獨一無二的，畫琺瑯器也就有了藝術品的屬性。傳世的實物證明十七世紀是畫琺瑯最巔峰的時刻，隨後一直在走下坡路。採用畫琺瑯的打火器無疑是各種裝飾的打火器中的極品。不過相較於其他金屬胎的琺瑯器，相較於手錶、金屬煙盒等器物而言，打火器上面的畫琺瑯水準一般要差一些。

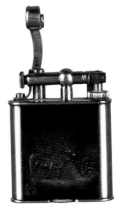

金胎蒔繪打火機

1920—1930 年登喜路
各式琺瑯機集錦

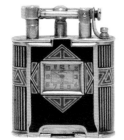

銀胎璣鏤雙色琺瑯打火機

銀胎魚鱗紋藍素琺瑯打火機

這是當代打火機，光鮮亮麗，幾乎所有工藝都被精密機器加工替代，設計上也符合現代人的審美。

大衛杜夫雪茄煙具用打火機

當代的打火機更注重造型的誇張、外形的精美和靚麗，做工更加細膩，也大量使用各種現代的材料。雖然有限量版，但大多仍是工業化產品，越來越少有手工製作的成分，還有一個太商業性的現象，限量版出的頻率太快、太多。限量版的數量一般也很多。更關鍵的是，在真正要勁兒的技藝技法上，常有減化，例如琺瑯工藝由傳統的高溫明火燒造改成了樹脂合成工藝，成本和人工技術要求大大降低，顏色雖仍然艷麗，但與明火燒造的琺瑯有明顯的質感差異。從設計角度看，當代的打火機較少有真正可以傳世的設計精品。

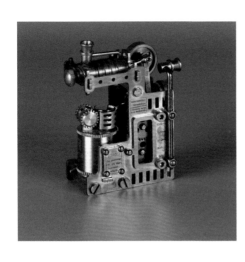

機械骨感打火機

二十一世紀設計製作的有機械美感的打火機，俗稱「朋克」機，是機械愛好者開動腦筋自己動手製作的有獨立觀念的作品

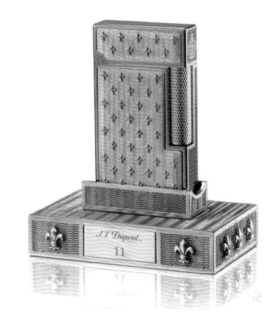

都彭限量紀念款打火機

當代較成功的機型

附錄 2021年打火器研討會講演稿

首先，應該從人類的用火歷史、用火的意義講起，逐漸引申到在用火過程中出現的技術方法和相應器物的過程。

在這裏，有必要花點時間說個有趣的事：我不知道現在的教科書是怎麼解釋人類是從動物進化來的。六十年前，老師告訴小學生，人類勤勞會勞動，動物不會勞動，是因為勤勞和勞動從動物進化成了人類。其實，我相信學會了用火是從動物進化為人的最根本最實質的原因。據我所知似乎沒有任何動物會用火，動物一看見火就跑。進一步說，用火對人類的進化發展，比後來人類所做任何一項成就都要大。對比之下，機械化、電氣化、當代的信息化，包括還要發展的人工智能，這些都是錦上添花。火使人類吃上了熟食，也促進了自身的進化，熟肉更容易消化，更多營養的攝入使大腦容量增加，使人越來越聰明了。

說到人類用火的歷史，最早期肯定是採用和留存天然的火種。留存火種其實也很難，北方的老人們都知道，當年用蜂窩煤爐子取暖，能讓它一晚上不滅都不容易。可想而知，當年留存火種實在不是易事。直到近兩百年，人類才真正逐漸掌握了方便取火、安全用火的方法。（圖1）

現在我手上拿的是1919年產於瑞士的一隻打火機，名叫托倫斯（圖2）。這個打火機看著挺簡單，但是，以我的認知，它卻是人類經過了逾萬年的艱辛和努力，做到了真正理想的取火機器，具

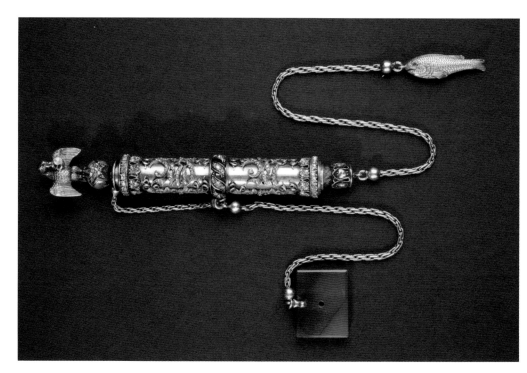

圖1　1840年，俄羅斯的火絨火折子，目的就是為了留存火種。可以看到200年前留存火種的工具很精美，但打火技術仍很原始

有里程碑的意義。看我打一下試試，非常方便，無論是用左手或右手，只需輕輕一按就打著火了，而且火焰可控。說到這裏，大家一定會產生一個疑問：到了1919年，飛機都上天了，電影、錄音機、照相機也都有了，怎麼打火機到這時候才成熟呢。當然，必須要申明，這個斷代的時間，是我根據多年見到的各類打火器實物總結的。目前學界對這個斷代沒有定論，也就是說這個觀點是我這麼多年收藏的總結和體會。我發現，到了二十世紀初，才見到正經八百的有實用價值的打火機。在這之前，也有各種打火方法，但都不成熟，按照老北京話叫「吭哧癟肚」（費勁）的，反正也能硬弄出個火來，但都不成熟。相比之下，打出火還算容易，但要控制好火可更難了。為什麼萬年都解決不了，怎麼那麼難？因為火是活的，鬧不好著大了會燒人。玩過早期磷火柴的人，包括我自己，沒有沒捱過火燒的，都知道被燒傷有多難受。所以打火的發展是相當艱辛和曲折的。可以肯定地說，我們現代人所能想到的各種各樣的物理和化學的打火的方法，前人早都試過，而且人家早都玩透了，除了火柴和打火機，其他的也都被淘汰了。

下面，我把我了解的幾百年來人們在打火上絞盡腦汁想的一些方法和相對比較成熟的幾種技術介紹一下。雖然這幾種技術後來大部分也都被淘汰了，當你明白為什麼它們被淘汰，也就能明白取火為什麼這麼難。

第一個是全世界最早都通用的火鐮。實際火鐮就是一個鐵條，用它撞擊一塊裏有火絨的硬石頭（燧石），撞出的火星會燃著火絨棉，再鼓著腮幫子用力吹，最後就能燃出明火。歷史上最早什麼時候有的火鐮已不可考，只能說相信相當早。我收藏的有一件火鐮應該是六百年前的（圖3）。到二十世紀七十年代，我在河北

圖3 宋元時期的火鐮柄，打鐵條丟失

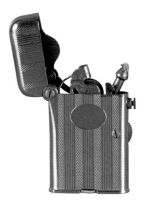

圖2 1912年瑞士生產的托倫斯打火機

農村插隊的時候，當地人們還在普及使用。火鐮很不好用，但它可靠，而且那時也沒有其他更好的辦法。（圖4）

有意思的是，雖然火鐮已經淡出了人們的視線，但在野外探險和極限生活中，火鐮仍是最適合的取火工具。在登山包裹，刀子和火鐮是必不可少的器物，原因也很簡單，現代的取火器雖然使用方便，但都有影響其穩定性的各種因素，尤其環境越惡劣，越突顯這種原始打火方法的可靠。（圖5）

第二個是火柴（圖6）。其實中國遠在南北朝時就有使用火寸（火柴）的記載，但我沒有實物留存。我今天拿來了歐洲三十個不同的放置火柴的火柴盒。它們大多是在約一百二十多年前的，那時歐洲就用上了商品化的磷火柴。磷火柴的特性是想打著太容易了，麻煩的是不大的動靜，甚至沒人招惹它，往往會自燃，甚至把人也燒了，所以幾乎是沒法用。所有我帶來的這些火柴盒子，裏面全都有被燒過的痕跡，也就是放的磷火柴都自燃過。有個笑話說，一位紳士出門，太太問他帶沒火柴，他摸一下兜，裏面的火柴就著了。怎麼辨認這種早期的白磷火柴的火柴盒呢，你看它上面都會有一排小搓板，可稱「摩擦台階」，是摩擦火柴用的。其實有沒有「摩擦台階」都無所謂，磷火柴上哪兒蹭一下都能著。更要命的是磷是劇毒的物質，尤其燃著冒的那股煙，早期用的磷火柴，不管是白磷、黃磷或紅磷的，都有毒。

一直到了1935年，真正的安全火柴才出現了，直到現在我們也在用。但是安全火柴仍然有一個使用問題，就是它不防風。一般說打火機是可以防風的，有專用的運動防風功能打火機，就算是在行駛中的車上你挨著窗戶，用有運動防風功能的打火機都能打著火。同樣的場合你去拿火柴點點試試，若能打著你本事可太大了。還有火柴怕潮，不防水，而打火機掉到水裏，如果不是時間

圖4 1966年到1976年之間，中國江南地區的塗紅色油漆的鐵皮火鐮

圖5 由高速鋼製作的現代火鐮。長7.6厘米。此件鋼火鐮是當代人用電腦製圖，由數控機床切割加工製作的，既有古時的意趣，亦有時代感。也許火鐮這種原始的取火工具會伴隨人類一直走下去。
據去過珠峰的朋友告知：在4500米之上的高海拔地區，由於環境缺氧，一般煤油打火機根本燃不著火，所以高原探險者也會使用火鐮

MATCH BOXES, SILVER, GOLD AND FILLED.

ILLUSTRATIONS ACTUAL SIZE. PRICES EACH.

No. 2033. [DEBRUTIRAS]..85 75
Applied Carved Ornament, En-
graved View in Center.

No. 2034. [DEBUXADOR]..85 00
Handsome Die Work,
Gold Lined.

No. 2035. [DECAULESCO]..84 80
Fancy Border Both Sides,
Gold Lined.

No. 2036. [DECEDEVAN]...84 75
Fancy Border Both Sides.

No. 2037. [DECEMPEDIS]..84 00
Rococo Border Both Sides.

No. 2038. [DECIFERIN]...84 00
Same Both Sides.

No. 2039. [DECIPENDO].. 84 50
Satin Finish.

No. 2040. [DECLIVIBUS]...82 50
Satin Finish, Die Work.

Boxes Above are Sterling Silver 925 Fine. All Substantial.

Solid 10 K. Gold.
No. 2041. [DECOLLABIT]..$25 00

Filled Gold.
No.2042. [DECOLLAREM]..$10 00

Filled Gold.
No. 2043. [DECORSTRAR]..$10 00

Filled Gold.
No. 2044. [DECRETAST]...$11 00

NOT SENT ON MEMORANDUM OR SELECTION.

圖6　十九世紀各種圖案的銀質火柴盒

太長或水太深，從水裏撈出來甩幾下就可以使用了。所以嚴格說火柴並不是理想的取火工具。（圖7）

第三是今天拿來的這件叫「火石桿火絨機」（圖8），一會兒我演示一下。這東西在歷史上出現的時間是1880年前後，它可以看作是打火機的前身。它的問題是要用兩隻手操作，挺費勁，還得吹氣，不吹就著不起來了。為什麼呢？因為這火絨線要硝化，就像要加上火藥。這就有一個問題，硝放多了它就炸了，甚至能跟放二踢腳一樣從前邊就竄出去了，但放少了就出不了明火，得使勁用嘴吹。我拿的這個還是18K金材質的精品，手工做得這麼精緻，現在工匠都未必能做得更好，可是仍解決不了打火的問題。

第四個最有意思。為了方便取火，人們什麼歪招都想了。我手裏拿了一個最有意思。為了方便取火，人們什麼歪招都想了。我手裏拿了一個1900年美國製造的所謂「打火機」，你聽一聲它打一下火，就猶如捧了一個砸炮。這是為什麼呢？是人急了，把雷管的原理給用在了打火機上。雷管不是一崩就炸嘛，炸了不就出火了。它是能打出火來，但是這動靜也太大了，所以這種東西，不應叫打火機，該叫火炮機，或砸炮機，最後成了玩具，退出了歷史舞台。（圖9）

第五個叫「萬次火柴」。我給大家演試一次，是這麼使用，你看使用這種火柴最大的麻煩是要用雙手使勁打才行。到1930年代，除了作為玩意兒以外，它沒有了市場，也漸漸退出了歷史舞台。（圖10）

我剛才講的東西：白磷火柴、火絨機、火炮機和萬次火柴。它們都曾流行一時，逐漸被淘汰。

總之人類求索過萬年，也沒找出什麼好的取火方法，直到十九世

圖8　火石桿火絨機

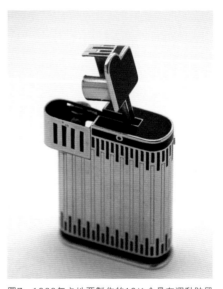

圖7　1930年卡地亞製作的18K金具有運動防風功能的打火機

紀末二十世紀初，總算有了兩個基本成熟的技術，一個是早期的打火機，就是用一個金屬搓輪摩擦火石。另一個就是繼續讓無機化學家做實驗，改進無磷火柴。改進主要是在兩方面：安全和無毒。從這兩個方面改進無磷火柴了，基本是把化學家們都給累殘了。到1935年，勉強製成了俗稱的「安全火柴」。但是到目前為止，火柴仍然不是很理想的取火用具，它們怕受潮，攜帶仍有安全性的問題，所以就剩下金屬搓火石這個理想方法。這個原理說起來好像特容易，就是一根火石桿，結構特簡單，好像自己都能做，但等你試試就知道這個過程有多艱難。因為有這批收藏，從這幾十個火柴都能看出來，西方化學家一直在努力改進火柴，盒上的搓板從粗到細的變化，反映了不斷地改進和完善的過程。因為歐洲一直對金和銀器有著嚴格的標識法規，金器和銀器必須打金標和銀標。現在我們對照表一查，就知道這件東西是哪年做的，哪個國家做的，誰做的。

我們說托倫斯這件打火機是一個里程碑的東西，是因為它具備了這麼幾個特點：第一，就是可以用單手，即使是不太利落的手不用多大的勁兒，就可以打火。

第二，運動防風，你看著它轉著圈兒運動時也能打著了火，大風也不會被吹滅。（圖11）

第三，安全性，它能夠長期放在口袋裏或任何地方，不會自燃，加注一次油可以至少打兩百到三百次火。

第四，它沒有毒。

就是說，到了1919年我們總算有了一個理想和完美的打火工具。

下面的內容是打火器的概述。首先應該說明，叫「打火」不嚴

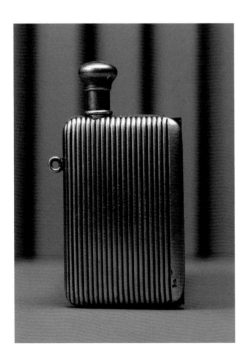

圖10　十九世紀德國製造純銀萬次火柴

圖9　1895年美國製造稀有款火鐮紙煤油燈火機。特殊的搖桿打火方式，通過油倉蓋頂端擊針撞擊火鐮紙爆點發火，極特殊的打火方式，為火石發明前十年上市的小型口袋機

謹，嚴格講應該叫「取火」。不過今天是一個討論會，不用那麼較真兒，如果嚴格講都叫「取火機」，反而讓人覺得挺怪的。當然以後要是做學術性研究，我們應該準確地起一個學術性的名稱。鑒於目前沒有這個標準，所以下面我仍然還都管它們叫打火器或打火機。

我想應該分成中國和海外兩個不同的類別介紹，實際上它們走的也完全是不同的路線。中國取火的東西，只有火鐮（圖12、圖13），起源最早在何時何地，尚不知曉，但是相信很早前已經有了。我拿來了一個，你看從這個鐵鏽的包漿看，應該有一定的年頭，但是確切年代，僅靠目測說不準。這種東西歷史上曾非常多，因為各個家庭都要用，一般人家用的火鐮就是一個鐵條。它有個名字叫緊箍咒式火鐮。它上面那兩個環（手把）像孫悟空腦袋上的緊箍，這是平民用的最簡單的火鐮。貴族和皇家的火鐮就太講究了。中國的火鐮也分成不同的風格，漢式的、藏式的、蒙式的。中國火鐮的發展，主要是裝飾上的，有些達到了藝術水準，但在功能上一直沒有什麼改進，就算是身為帝王，要用火鐮打一個火，甭管有多講究多高貴，也得彎下身子，佔用兩隻手使勁搓打，再鼓起腮幫子費力吹才行，所以中國火鐮的價值更側重於工藝和裝飾藝術。

下邊說說西方的打火機。我有幾個收藏圈的朋友，有不同喜好，一個是攝影器材，包括萊卡相機、瑞士仙娜的相機；還有一圈是喜歡鐘錶，包括古代的鐘和懷錶；還有一圈，是鼓搗音響器材。我也很喜歡這幾類東西。他們知道我還琢磨打火機，大都很不解，說這麼簡單的東西，有什麼可藏可玩的。

其實許多人都會有這個想法，覺得打火器普通且太多了。若從

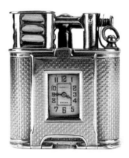

圖11　1930年英國產，帶防風罩的銀打火機。

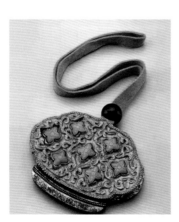

圖13　貴金屬材質精心設計，不計工本打造的清乾隆官造火鐮

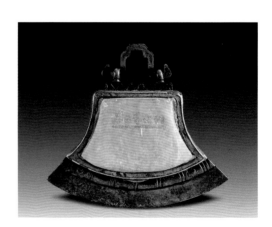

圖12　此件火鐮造型設計完美，稱得上是一件藝術品

數量上說，它確實是所有民用器物裏邊數量最多的，因為每個家庭都得用。如果從品種算，歐洲和美國百年來生產製作的打火機，如果想收集齊了，有上萬個。人們就會覺得這東西太普通太多，有什麼意思呢。其實，正因為有這麼多實物，融入了人們無窮的智慧，才有無窮的研究樂趣。從另一角度講，這就是一個誤解，實際就是對它的認識不足。打火機看似簡單，但名堂就多了，你能想得出來的，歷史上人們都變換花樣想到了，而且它絕在奇巧。攝影器材像萊卡相機，把光學、電和機械完美地結合起來，確實挺複雜的。鐘錶更厲害，像故宮收藏的乾隆時期西方進貢的鐘，正點報時時還能走出個小機器人，寫幅「萬壽無疆」，再走回去，人們覺得這個不得了。懷錶更不用說了，那麼小的空間內裝進那麼多零件，實現多功能，自鳴三問，萬年曆，把人震得一愣一愣的。若說相比之下，打火機太簡單了，這說明他沒有真的玩過打火機。打火機的精妙在於機巧。這個事兒，如果你不收藏一些打火機，親自動手拆裝過幾台打火機，你沒法理解（圖14）。我敢說我拿出一兩隻打火機給在座的任何一個人，誰要是說過一會功夫就能給拆出來，且拆不開我就不去吃飯，估計大多數人都得被送到急救站去輸液。打火機的機巧，從創造性上講，一點兒不比那前面那三類差。一會兒，我們根據具體的實例來講解。我相信看過幾個東西，自己動手拆過幾個結構複雜的打火機，明白了其中的奧妙，沒有不折服的。

下面我想談談在這個領域可以開展的研究和探索。（圖15）

首先我想說一個現象，就是我們對祖先發展的每個領域都有太多的研究、總結，可是唯獨對打火器，從歷史演變發展的過程，到各個具體方面的研究，都是鳳毛麟角。研究中國火鐮的論文很少，更不用說專著了。西方，也很奇怪，歷史上他們花了這麼大

圖14　查爾斯（Charles）打火機
　　　一般的打火機，使用中會存在一個問題：火石是固定在火石倉裏的，而搓輪是圓的，用多了就會磨斜了，到最後，火石快磨光時會被卡住。查爾斯打火機在此動了心思，設計了旋轉的火石倉，裏面芯火石猶如削鉛筆機削鉛筆一樣，均勻地摩擦打火。

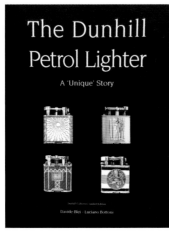
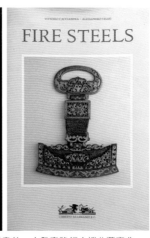

圖15　（左圖）至今筆者所見到的最嚴肅的一本登喜路打火機收藏寶典
　　　（右圖）FIRE STEELS 書中收錄了很多精美打火器，是一本非常有價值的打火器著作

功夫研發出這麼多的精美打火器，至今關於打火機的書籍和論文，稍微深刻一點的，也很少。這麼多年我淘到外文版的各種有關打火器的雜誌、圖錄有十幾本，大多還以廠家商業性介紹的為主，真正認真去探索的，除了一個博物館有一本收藏的目錄，筆者未見有系統的的研究著錄。

以下我想介紹個人認為有意義的研究方向和課題，大致有八個，每一個可再引申更多的可以探索的方向。

第一個，是歷史發展演變，不妨分成兩個時間段：一個時間段是近六百年，主要研究火鐮，包括中國的和外國的，它們演變的過程；另外是近二百年西方的打火器。這個課題牽涉面其實很廣。

第二個，側重於藝術史角度。又可以分成兩個方向：中國的和外國的。中國的很有意思，火鐮與中國其他各類工藝品和實用品到乾隆年間達到最高製作水準的規律是契合的。西方的主要是歐洲，在那個年代，因為英、法等國掠奪全世界殖民地，所以特別富有，當時在虛榮的社會風氣下，打火機越發豪華，而且打火機越發具有了把玩性和欣賞性。打火機裝飾藝術演變還是挺有意思的。早期追求繁複，貴族的打火機似珠寶。到後來成 Art Deco，幾何美。最後極簡，靠貴重材質和精細工藝的質感來體現。整個的發展過程，和世界的其他門類的藝術發展史也可以相對應。

第三個，也是我最喜歡的，就是工藝和技法。打火機大概牽涉到二十幾個門類，其中我更感興趣的是琺瑯工藝，我很希望能在這方面做一點工作。

這件打火機上面的畫琺瑯畫片是一芭蕾舞場景（圖16），畫工水平一般，並不出彩，但用純金畫了一些細金圓圈，熠熠生輝，

圖16　畫琺瑯打火機

業界有「點金」琺瑯之說。猶如交響樂中豎琴的應用，作曲家往往在適當時候，讓豎琴來一段清脆明亮的撥弦，會使音樂活躍起來，動人心弦（可惜照片表現力不足，這種感覺只有看原物才能體會）。

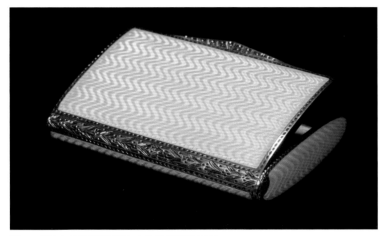

圖17　漂亮無比的機鏤紋單色高溫琺瑯銀鎦金煙盒

圖18　在打鐵條上錯金的中國火鐮

圖19　鐵錽金煙盒。製作年代大約是二十世紀初期，從其正面圖案看，是典型的西班牙風格，但從工藝手法上判斷這是一件日本製品。相比之下，歐洲等國製作的鐵金器工藝沒有這麼工整，但圖案較活躍，藝術感更高。一般而言，從製作工藝判定產地比依據圖案判定要更加準確。

編織技藝除了竹、藤器之外，也使用到了打火器上。這件竹編煙盒（圖 20）是二十世紀以前製品，重 42 克，產地待考。這件煙盒充分體現了低調奢華，顯然出自竹編高手。編織成煙盒以編製的手法非常嚴謹老練，由直徑小於 0.5 毫米的竹絲手工編製，後，浸黑漆漆數遍，待乾透後，再用刻刀劃出菱形塊的幾何圖，最後滿鋬金漆。製作這件器物，不僅要高超的手藝和技術，而且至少要一個月以上才能完成。這件煙盒經過百年的使用，外殼表面的金漆已基本磨掉，溝槽裏面還可殘存一些。整件器物有完美潤澤的古樸包漿。到了現在，已達到其最美的狀態。

我很早的時候看過故宮的象牙編織蓆，後來修復古典家具，需要編藤蓆，便培養了兩位藤編高手。在江蘇省工藝美術大師耿月新先生的幫助下，我們編製的藤蓆水準，超過了故宮現藏的當年廣東進貢給雍正皇帝的象牙編織蓆。我沒有編織過竹器，但是見過眾多宮廷的竹編精品，深知竹編之艱難，所以見到這件煙盒立刻就被吸引住了。這才是真正的好煙盒，它是柔軟的，比起四棱八角的金屬煙盒，裝在兜裏不晃蕩、不扎人，而且通風，對保存煙有幫助。

圖20　竹編煙盒

下面四件器物（圖 21、22）都是採用金屬編織工藝製作的。其中這件白金、黃金加鑽石鑲琺瑯的煙盒採用的是純手工編織工藝，製作年代較早，在 1925 年前後。另一件素編織的煙盒是著名珠寶品牌梵克雅寶在二十世紀七十年代左右的製品，和中國的竹編和藤編工藝方法基本一致。

西方的金屬編織，走過了一條從純手工到半手工半機器，再到基本由機器工業化編織的道路（圖 23）。

應該說，早期的編織比晚期的編織價值要高很多。因為手編的技術含量和手工的成分要高很多，純手工編織的器物有一種自然的美感。

圖21　鑽石家族徽煙盒上純手工編織的黃金和鉑金琺瑯收邊

圖22　三隻有金質編織外套的打火機

不同的金編織紋案

圖23　梵克雅寶素編織金煙盒

第四個研究方向，是工業造型和藝術設計。這個很有意思，有些

老打火機的古典設計有種特殊的魅力，除了使用功能，還讓人愛不釋手。相比之下，當代的打火機設計有不小差距，在設計與工藝上少有讓人第一眼就驚艷的作品。不僅是打火機，相機等很多器物都有這個現象，所以研究老東西對當今會有很多啟發。這也是一個很重要的課題。(圖24)

第五個，打火機實際還創造了一個商業和經濟的奇跡，就是Zippo。其實我不收藏Zippo打火機，只有手裏拿的這件(圖25)。它創造的奇跡是用最便宜的形式和最簡易的製造方法，出品百姓都能買得起也好用的打火機。此外，其基礎機芯可通用，可以讓人發揮想像力，在此基礎上演變出各種各樣的藝術風格。這些具有不同藝術風格的打火機，是一種特殊的產品，單獨作研究都很有意義。

第六個研究方向側重於理論，就是打火機的機械結構、設計理念與設計技巧。二十世紀，西方生產有很多結構複雜的機型。我沒發現其他相類似的工業化的產品，即使是W12缸的汽車發動機、精密的芯片、萬年曆的機械手錶，各有各的特性，打火機則貴在機巧。這是一個非常有價值的研究方向。

第七項就是特殊的戰壕打火機。它是戰爭期間人們在戰壕裏創造出的一種藝術形式，涉及到情感與思想，特別值得深思。

第八個也涉及到了思想，更深刻一點兒，即李約瑟提出的問題。中國人在火鐮藝術方面下了很多功夫，但是對完成近代打火機發展的貢獻應該說是零。在人類攻克取火的問題上，如果按照貢獻的大小排次序，依次應該是英國、奧地利、法國、瑞士、德國、美國。除了這六個國家，還有西班牙、墨西哥等一些歐洲和美洲

圖24 此為著名品牌「督彭」台式打火機由右到左：1930年銀質打火機，1990年紅漆打火機，2020年軟琺瑯打火機。由此可見，近一個世紀，其經典的基本造型未變。

圖25 當代人製作的Zippo打火機

的國家，也有小的貢獻。比較有趣的是通過這麼多年來的思考，我發現不同的國家不同的民族常常用自身的特長來完善打火器。所以嚴格來講，打火器是多民族智慧的結晶。而為什麼中國沒有參與進來，我也一直在思索，並有了一些初步的想法。

我覺得主要有以下兩個方面的因素：

一、對物質的態度。征服的意識是融在西方人骨子裏的，如征服宇宙，對待事和物的態度也如此。比如說對木材，歐洲人對於木材的使用一直是秉承著征服的思想和方式。木材最大的麻煩是變形，最早征服木材的方法就是釘子釘和金屬箍圈去限制。後來歐洲人發現了木材的另一個特性，就是橫向形變要大於縱向形變，便將木材削成薄片，採用橫豎不同的分層排列方式製造出了三合板或者五合板，利用木材本身的形變能力來自我約束。有點像對殖民地採取的以當地人整治當地人的招。雖然最初效果不錯，但是膠合板從製造之初就已經開始了相互對抗，所以一段時間以後三合板或者五合板會開膠。這也是三合板的使用超不過幾十年的原因。後來，歐洲人又使用高壓灌注方式將木材體內的管孔壓滿樹脂物，但這樣被征服的木材已經沒有了本身所具有的特徵，是死木。西方這種強硬的征服精神，在木材上面是徹底失敗了。

中國人則把木材給玩兒透了。處理相同的材料，所蘊含的哲理卻大相徑庭。中國人在木材的使用上，遵循的是天人合一的思想，不是強行去約束、征服，而是順勢而為，摸清每一種木材的脾氣。中國的細木工對待木頭，就像對待人一樣，根據不同的性格脾氣採取不同的措施。例如紫檀和黃花梨家具，就被認為是難伺候、脾氣大。你看，就像在說一個人的脾氣和秉性，這樣把木材給玩兒透了，再結合榫卯，給木材本身的變化留出了足夠的空間。仔細觀察中國的斗拱，就會明白為什麼一個斗拱要做那麼多

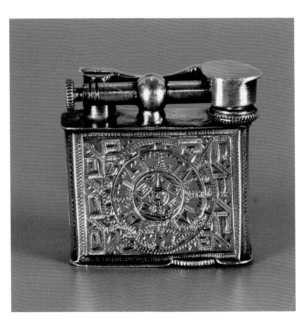

圖26　二十世紀初西班牙銅套雕花抬臂式打火機

的分層處理。中國木建築、木家具雖然不使用一顆釘子，但是整體結構科學，順應事物本身的發展規律，完好保存下來的唐代古建築仍然可以良好使用。我很幸運，我喜歡中國木器家具，會做細木工活兒，領略和享受了中國古人木材加工技術中的思想、哲理以及製作的樂趣。同時，我也欣賞西方征服思想下利用金屬創造的各種精巧的機械器物。能生活在這個兼容並蓄的時代我感到非常榮幸。

二、客觀地說，中國文化在傳播上有個缺陷，就是圈子文化。歷來文人雅士清高孤傲，自我封閉，把高雅玩到了天上，普羅大眾接觸不到。中國歷代的精英知識階層有著非常好的審美品位。但僅在小圈子裏交流。我接觸過的上一輩的一些文化精英人士，仍然是一個相當封閉的小圈子。這是我們文化中一個令人悲哀的現象。就以居住環境和室內陳設為例，從傳世的宋元明版古籍，插圖、版畫上，可以看到歷史上中國文人的居住審美品位之高，生活環境之雅，堪稱極致。可惜沒有影響到社會其他階層。直到今天，唐人街的商舖會所和大多數中餐館從建築到室內陳列，俗得沒法看。我多年研究古家具更深深體會到，中國古代家具數量多得出奇，各地有不同的流派。每個流派都製作了大量的家具。看過這些數不清的家具就會發現，絕大多數都相當粗俗，僅為滿足使用功能。真正能夠代表中國文化精粹的極少。而這些極少的家具，無論設計，還是製作，又都極其精美。如著名的明式家具。

漢文化各個領域裏幾乎都是圈子文化。以收藏而論，無論是繪畫、玉器、古籍的鑒賞，都是一小群人。各個領域的頂尖精英，在這類圈子裏一代代細若遊絲般地傳承。這也是中國文化很難被傳播普及的重要原因。英國學者李約瑟提出為什麼工業革命沒有在近代的中國產生，許多學者從不同角度去分

圖28　美國十九世紀中期銅鍍金埃文斯女式便攜帶打火機，多功能手提盒。

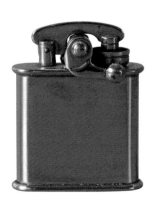

圖27　1930年英國科樂比（Colibrl）打火機，國內稱"腳蹬"

析研究。我認為圈子文化的缺陷是阻礙中國文化和技術發展的一個重要因素。這麼多年以來，我也見過一些高人、神人、奇人，並發現一個現象，越是高人，神人越不願意露面，他們往往藏得深深的，躲得遠遠的，研究和成果僅限於自己圈子內流傳。而外人想要走近這樣的圈子，所要付出的努力是難以想像的。

最後我想說說打火器的收藏。書畫、陶瓷、青銅器，是人類藝術的精華，可惜一般人根本無法問津。而且收藏講機緣，有些東西過了某個時段，就難見了。以書畫為例，記得四十年前和榮寶齋的薩本介先生聊天，他曾說到，「手裏要是沒有個十張八張的宋元繪畫精品就敢叫收藏古畫，就別丟那臉了」。按這個標準，當今幾乎沒人能成為中國古代繪畫的收藏家了。因為再有錢，也沒地方買到。很有運氣，我三十歲時候，是中國一段特殊的時期，明清家具比電鍍腿椅子便宜，尤其在政府退還文革抄家的家具時，因為只退家具不退房。退回的家具沒地方放，三輪車拉著滿街轉找地方賣，連舊貨店都不待見。在那個時期我收藏到了一些不錯的家具，因為我會木工，可以拆散了放在床底下。後來我又研究和推動這個領域，到了 1990 年代，明清家具的價值被世界認知，成為了主流藝術品，身價倍增，我就沒有能力再去收藏了。包括王世襄先生，在 1990 年代之後，也沒有再收藏到真正好的明式家具。不過我們都很高興，我們的工作推動了這個領域被世人重視，我們做出了自己的貢獻。

宏觀上講，能看到還不被認知的好題材，跑在前邊，再通過收藏，對其進行開創性的研究，乃至建立新學科，是收藏的最高境界。從這個角度，收藏的品種不分高下，而在於對藏品的理解與研究。打火器的研究和收藏是超級冷門，這麼多年來，我幾乎找不到同好，可這類器物在我心中的地位很高。雖然打火器較小，

年代相對不算久遠，但這東西攜帶了太多對今人有啟發的信息，有些更是絕精工藝品，甚至是藝術品。多年的收藏實踐證明，打火器的收藏難度其實高於書畫、陶瓷、木器和文玩等傳統收藏大類。傳世的打火器中，精品的數量更是遠比以上幾大類的古玩中的精品少得多。收藏這類器物因為涉及到包括技術、工藝、科學，且涉及中西兩方面，所需的知識儲備、鑒賞力要更高，且又是一個生、冷、狹的新領域，專家、行家、同好少，難切磋、交流，是極考驗收藏者的眼力和魄力的。不要小看這些小東西，就像有句話說得好：「沒有小的角色，只有小的演員」。

今天想說的內容就是這麼多，謝謝大家。

（此為 2021 年 3 月 7 日在清華大學科學史系所作的演講稿，收入本書時有所刪節。）

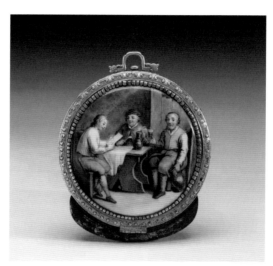

圖29　乾隆時期銅鎦金懷錶式畫琺瑯火鐮

關於本書的兩點說明

一、對於本書中對中國火鐮和西方打火機的分類

對於中國火鐮的研究目前基本是空白，更沒有分類先例。我從收藏逐步整理有了一些心得，也曾構想過幾個方案，反覆思索比較，最後我是按結構做了分類，將火鐮分為鐵條式和帶鐮包式兩大類，鐮包式又可按照材質再細分，每一類還可以再分不同民族和時期。

西方打火機常以煤油機和氣體機分類，這種方法沒錯，但兩者重疊生產的時間長，而且現在仍然還在生產煤油機，我更是把它們作為工藝品和藝術品看待，所以在本書中我是按古典式和現代式劃分的。我把 1980 年作為古典打火機和現代打火機的分界線。這個時間點不敢說正確，但相信有其合理性。

二、本書中火鐮斷代的問題

我未見古代遺留下來的有確切年代的火鐮標準器。

發掘出土的早期人類製造的打火器大都是燧石，就是兩塊堅硬的瑪瑙之類的石頭，依靠石頭的表面撞擊引燃易燃物取火。可是這樣的石頭又與當時出土的砍砸器十分相似，難分辨。目前的看法是採用硬度很高的石材製造的，如燧石、瑪瑙石、玉髓等，刃面一側出現很多橫向的、深淺不一的撞擊摩擦條紋的視為打火器。反之只有刃面的塊石類就歸類為砍砸器，片石類歸為切割或刮削器。

我相信我看到過的包括本書中收錄的一些傳世火鐮中，有些是明代的或更早，可惜沒有證據確認。似未見到墓葬中出土到打火器，為什麼呢？有兩個原因吧：一是打火器屬於日常用品。既不珍貴也

不稀有，陪葬物一般都選有價值的，所以在選擇陪葬物品時就直接被剔除了。

二是打火器在篤信五行學說的古人眼裏屬火而陽盛，棺槨是木質的，墳是屬陰的，把打火器放在裏面是衝突。中國多是土葬，土生木，木生火，自然可以省略打火器陪葬。

打火器自古就是普通使用的物品，少有鐫刻銘文。沒有銘文，僅靠風格和製造工藝來給打火器斷代有主觀性，想要定論困難之極。嚴格講，對一件器物的年代鑒定應該有科學嚴謹的鑒定方法以及全面嚴謹的鑒定標準，能形成完整的證據鏈條，確定物品的真偽以及確切年份。對於有多部件器的物還應該對其所有部件進行測定，以防歷史上維修時有所更換。但這個方法對於大多數傳世古玩來說不現實，對於火鐮這種低價值的物品更不太可能。因此本書對於火鐮年代的判定是通過對器物造型和材質、結構、工藝特徵等進行全面衡量，具有一定主觀性。因對火鐮的認知不足，暫時也只能如此。書中標的是大致年代。隨著以後我們見到的和研究的火鐮越來越多，相信斷代會越來越精準。寫這本書的時候，彷彿我又回到了三十多年以前編著《清代家具》，那時清代家具領域也是空白，書中收錄的一百五十多件家具，我也都是根據其造型、材質、結構、工藝特徵分成了四個製造階段。幾十年過去了，至今未發現斷代有出現大錯誤，實踐證明這種方法有其可行性。所以這次也採用這個斷代方法，望大家能夠理解。

對於事物的認知是逐漸加深的，希望本書出版能讓更多的人對這類器物產生興趣，發現更多的實物，期待在今後的研究中還能有不一樣的打火器出現。個人也期待隨著研究的深入和更多實物的發現，可以相互認證，最終建立科學嚴謹的分類和斷代標準。

後記

Postscript

物我同修

五十年前我落戶農村時用過火鐮，那時候供銷社也賣火柴，但為了省錢，很多人還都用火鐮。社員們用的火鐮其實就是一個生鏽的鐵條，有的帶一個荷包，也都粗糙得不行，沒誰把這當回事。一九七三年，我回到北京，有次看到一個清代宮廷的火鐮，對比民間百姓用的，那真是藝術品。那時社會上還沒興起收藏熱，更沒人對這類東西感興趣。我覺得它挺有意思，就留心收集和琢磨。

早期我只是對中國的老火鐮感興趣。一九八六年單位派我去美國接收設備，那是我第一次去美國，共兩個月，最後一天在紐約自由活動。幾位團員都去華人在當地的出國人員服務部購物。我一個人去街上逛。我想，到了外國，就別看中國古玩了吧，跑去西洋古董店，買了幾件小東西，包括愛迪生製作的一隻圓燈泡兒形的電子管。不經意間見有些古董打火機，多是一九二〇年之前的老煤油機，很精美，拿到手裏特有質感，不想放下了，想想它們也已經都半個多世紀了，也不太貴，就買了兩個。臨走時，店主說「我告訴你裝火石的竅門吧，要不你可能找不到。」我心想你也太小看我了，就微微一笑拒絕了。在午飯等菜的時候我拿出來把玩，琢磨了好一陣子才弄明白了怎麼換裝火石，卻怎麼也找不到拆開機器的螺絲。第二天上了飛機，也沒事兒幹，那會兒飛行中安檢也不嚴，我又拿出來琢磨怎麼拆開這個機器，弄得暈頭轉向也沒整明白，想想人家都給設計造出來，我還拆不開，真搓火。還好飛機的窗戶是封死的，要不跳下去的心都有了。當然，最終我弄明白了，其中的機巧讓我讚歎不已。我自小就拆裝家裏的鐘，十幾歲就手工設計製作照相機，自以為拆裝這些也是手拿把掐，沒想到天底下高人可真多呀！我發現打火機雖簡單，但機巧，從設計智慧上並不輸家裏的鐘錶和相機。中國的火鐮講究裝飾，西方打火機講究技術和工藝。從此我對打火機也有了興趣，也開始系統地收藏，且越來越發現這種小物件的名堂可一點不少，不可小看。

我把這些火鐮和打火器一個一個收藏進來的時候，沒當多大事。今年把它們都拿出來排放在一起整理總結，看著看著把自己都看傻了。這兩百多件打火器貫穿六百年歷史，不僅展示出人類取火歷史

後記　物我同修

中的艱辛，竟也展示出類文明發展的各個方面，包括科技發展、工業革命、藝術發展，往深點說，還涉及政治、思想、意識形態。

回想起來，這麼多年從這些器物真學到了不少知識。通過比較這些打火器，會讓人產生很多聯想。例如將一戰時期士兵們在戰壕裏製作的打火機，與同時期沙皇讓御用金工大師製作的珠寶級別的打火機放在一起，讓人產生一種跨越時空的聯想。這種感覺太神奇了。比較中國和世界各國的打火器，慢慢也會思索各方在文化上的不同。

人生是感悟和修行的過程。因為收藏要學習相應的知識以提高辨識能力和判別高下的水平，必然要廣泛接觸社會和能人異士。這會讓人更有見識，進而使自己藏品的藝術和歷史價值越來越高，人的悟性和境界也跟著提高。悟性是做好任何事情所必備的最關鍵條件之一。收藏，就是物我同修、共同進步的過程，這也是收藏的目的和意義。

二〇二一年元月

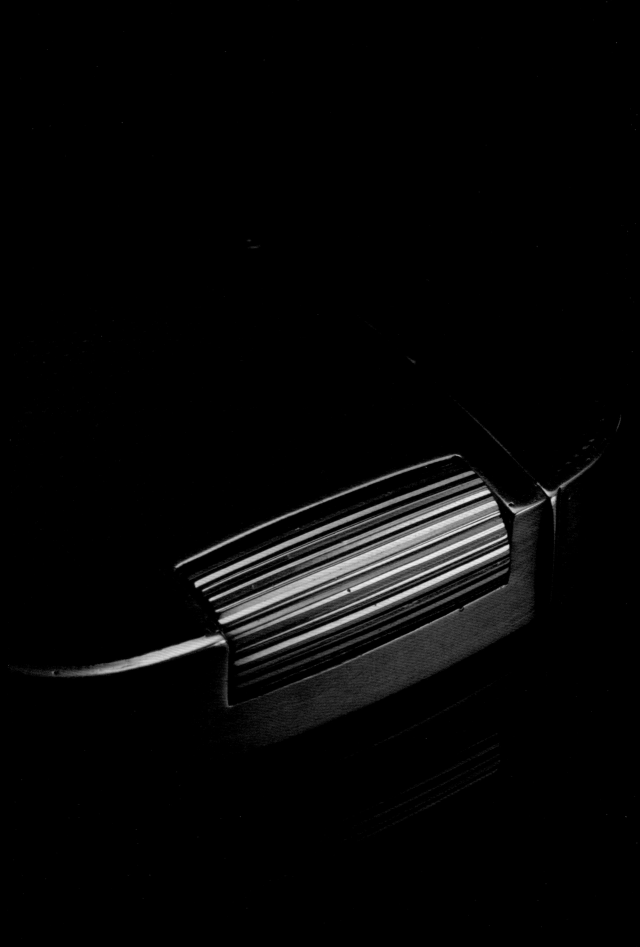

作者簡介

田家青，1953 年出生。中國古典家具領域著名學者，專著《清代家具》（1995 年中英文版）是學術界公認該領域具有開創性的權威之作。其著作觀點明確、考證翔實、出處準確、註釋詳盡、文字簡練，細微之處盡顯唯美境界。他對圖書的設計製作亦特別用心，認為好書的屬性不僅僅是知識的載體，本身也應是一件藝術品。

經他創新設計的具有時代風格的「明韻」及「家青製器」系列家具，將家具作為藝術品完美呈現，獲得海內外業界高度認同，被譽為現代經典。

取火——
打火的歷史和文化

HISTORY AND CULTURE OF THE FIRE MAKER

責任編輯　龍　田

書籍設計　吳冠曼

著　者　田家青

出　版　三聯書店（香港）有限公司
香港北角英皇道四九九號北角工業大廈二十樓
Joint Publishing (H.K.) Co., Ltd.
20/F., North Point Industrial Building,
499 King's Road, North Point, Hong Kong

香港發行　香港聯合書刊物流有限公司
香港新界荃灣德士古道二二〇至二四八號十六樓

印　刷　北京雅昌藝術印刷有限公司
北京市順義區高麗營鎮金馬園達盛路三號

版　次　二〇二一年十二月香港第一版第一次印刷

規　格　十六開（185×260 mm）一九二面

國際書號　ISBN 978-962-04-4877-5（精裝）
ISBN 978-962-04-4878-2（平裝）

© 2021 Joint Publishing (H.K.) Co., Ltd.
Published in Hong Kong

三聯書店網址：
www.jointpublishing.com

Facebook 搜尋：
三聯書店 Joint Publishing

WeChat 賬號：
jointpublishinghk

豆瓣賬號：
三聯書店香港

bilibili 賬號：
香港三聯書店

火，促進了人類文明的發展。人類自誕生以來，便與火結下了不解之緣，並對取火進行了漫長而艱辛的探索。

本書為學術界首部系統梳理打火歷史與文化的專著，分類嚴謹、考證詳實、圖片精美，讓讀者在一書之中可通覽人類精彩的取火歷史。

ISBN 978-962-04-4878-2

9 789620 448782

文化網購 越地平台
mybookone.com.hk

三聯書店 (香港) 有限公司
Joint Publishing (H.K.) Co., Ltd.

聯合出版集團

U0103524